Landscapes in Colored Pencil

讓水性色鉛筆帶你去旅行！

水性色鉛筆
旅行風景彩繪課

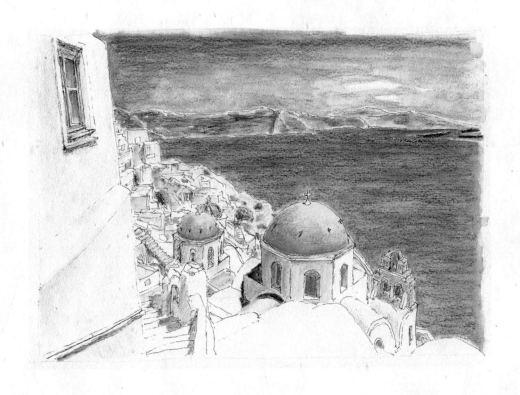

作者／凜小花

朵琳出版
Doing

作者的話

　　距離上本書約一年左右的時間，終於完成了第二本，由於每張圖都是重新畫過，不是拿之前的作品集結而成，尤其是在風景實踐的部分需要花上不少時間與心力，並且在寫書的期間我仍然有著每週 25 小時左右的授課時數和更多的備課時間，使得原本就要花更多的時間的風景畫（預計 1 月底就要寫好），結果拖到了 5 月才寫完，除了自己錯估時間外，由於上一本書受到學生和讀者的好評，所以在籌備這本書時也給了自己很大的壓力，在寫書和畫步驟時，都花了更多時間在推敲，加上隔壁人家的裝修期長達半年還沒完工也大大影響了我的進度，還好這一切都順利完成了，除了裝修還沒好（哈哈～）。

　　「風景小藝思」是小花最熱門的課程之一，本書是以這個課程為基礎所編寫的，目標並非是希望大家馬上就有辦法拿著紙筆隨時畫出眼前風景，而是希望大家能拿出以前旅遊的照片臨摹著畫，藉由畫畫時的仔細觀察，發現之前去玩的時候沒注意到的地方，以及回想當時的愉快時光，或是畫出嚮往旅行的地點，計畫下次的快樂旅行，並體驗手繪的溫度，及培養觀察的能力，爾後在面對實際風景時能夠大膽地下筆。

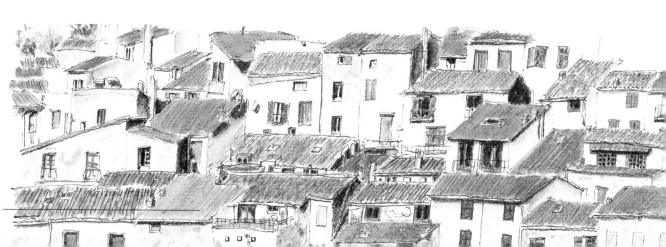

這本書如同上一本從材料工具的基礎選購介紹起，都是價格合理且台灣容易買到的用具，除了水性色鉛筆和水筆的基本技巧外，這次加入了代針筆的運用，風景建築中常會用到的小技巧也獨立出來說明，還有小花出書的特色－「超詳細的步驟分解」，書內的每個風景範例都有數十個步驟，為市面上最多步驟的風景教學書哦～跟著步驟進行就絕對畫得出來，也是首次台灣作者以水性色鉛筆為主要媒材的風景教學書，希望大家會喜歡。

John

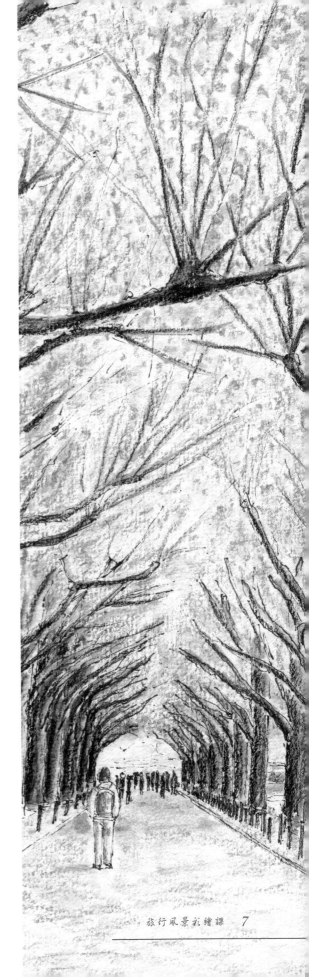

目錄

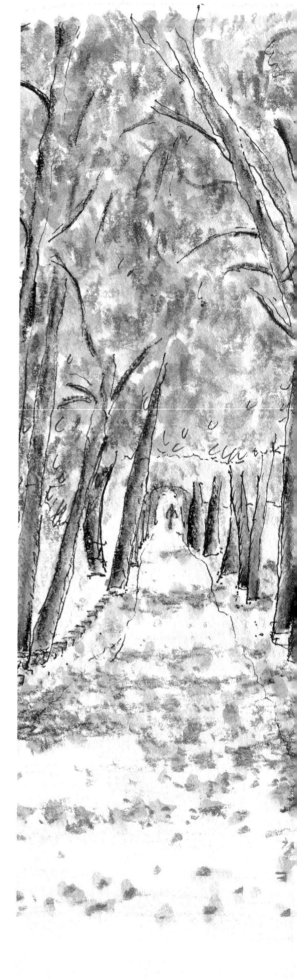

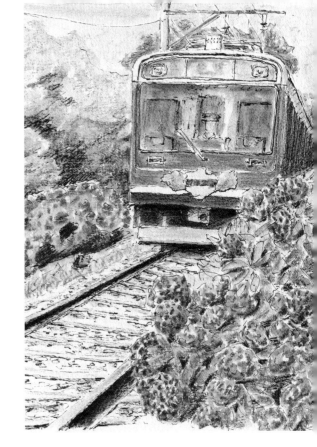

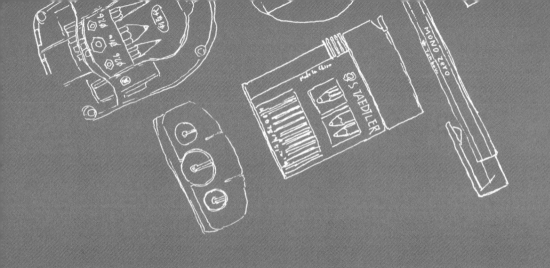

Chapter
01

工具介紹

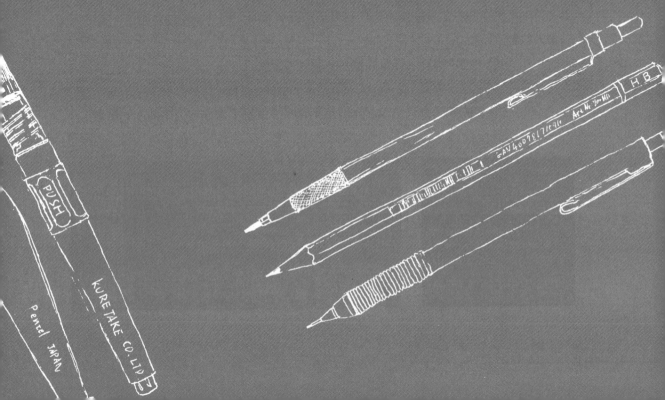

色鉛筆介紹

什麼是色鉛筆？

又稱彩色鉛筆（不是彩色筆喔），跟鉛筆外觀相似，但因為筆芯是有顏色的，所以塗出來是有色彩的，筆芯有各式顏色，大部分品牌最多 72 色或是 120 色，也有做到 500 色。色鉛筆可以粗分為水性色鉛筆和油性色鉛筆。

什麼是水性色鉛筆？水性色鉛筆的特性是什麼？

水性色鉛筆又稱水溶性色鉛筆，像一般色鉛筆可乾畫，但是加了水後有類似水彩的暈染效果，所以又稱水彩色鉛筆。以同品牌同顏色相比較，水性色鉛筆的顏色會比油性略暗一些，顆粒也略粗，但是溶水後顏色就會亮起來！

如何分辨是否為水性色鉛筆？

因為這本書的內容一定要使用水性色鉛筆，這裡教大家如何分辨水性色鉛筆，首先可以看外包裝來判斷：

1. 包裝上通常都有水彩筆的圖片、照片或是圖示。
2. 包裝上通常會有 Watercolor 或是 Aquarelle 字樣（就是水彩的意思）。
3. 在包裝的某處會有 Watersolube 的字樣（就是水溶性，可溶於水的意思）。

以上三項若有其中任一項，就表示是水性色鉛筆。

如果沒有外包裝，可用下面兩種方式判斷：
 1. 筆桿上通常有水彩筆的圖示（並非每個品牌都有）。
 2. 將色鉛筆塗在紙上，加水後能夠有暈染效果（選擇水彩紙為佳，有些紙張會看不太出暈染的效果）。

如何選購水性色鉛筆？

首先小花建議用手上現有的、之前買的或是家裡有的色鉛筆先以上述方式判斷是否為水性色鉛筆，如果是的話就先可以先使用，除非是已經塗不太出顏色再考慮購買。等使用過一段時間後，覺得原有色鉛筆不足再考慮買新的色鉛筆。

如果原本就沒有色鉛筆，可以考慮比較大廠牌的色鉛筆（之後文中會介紹），水性色鉛筆大多以歐系為主，美術用品往往一分錢一分貨，比較貴的有它的優點存在，比較便宜的，也通常會有一些明顯缺點。

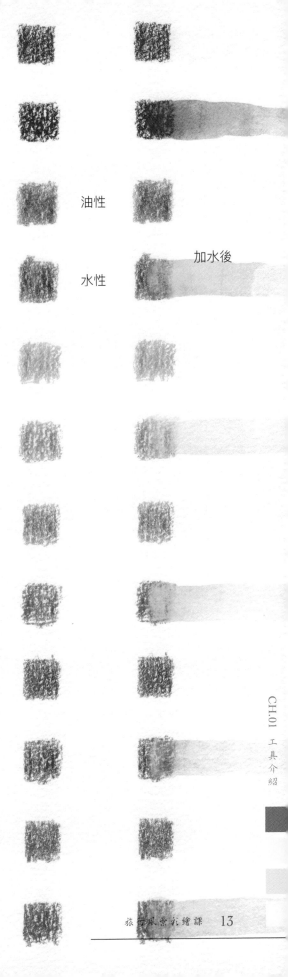

油性

水性

加水後

例如同品牌不同價位的產品，比較貴的通常會有以下幾個特點：

　　1. 溶水後的顏色比較飽和、漂亮。

　　2. 溶水的能力會比較好。加水的時候較容易附著在紙張上，不太會被沖走。

　　3. 抗光性比較好，能保存較久。

　　4. 筆芯較軟，容易著色。

所以如果要買色鉛筆，不一定要選最高級的，但是最好挑中等以上，不要選擇太便宜的，才不會打擊到學畫畫的信心。就像小花在教學示範時，使用的是 36 色組，折扣後價格在 1,000 元以下的色鉛筆。

筆芯的軟硬各有什麼優缺點？

關於筆芯軟硬的問題，筆芯較硬的雖然在著色時會稍微費力，但對於細節上的處理會比較容易，原因是較硬的筆芯比較容易削尖，稍微用力一點筆尖也不太會碎掉。小花習慣使用筆芯較軟的色鉛筆，主要原因當然是好著色，顏色會感覺比較重一些，而且省時，雖然細節上會比較不好處理，但是在細節的部分小花都會在加水的時候用水筆來處理細節。

要多少顏色才夠用呢？

太多顏色對小花來說，炫耀性質大於實用性，太多顏色會導致對色鉛筆的顏色夠不熟悉，反而會讓你找不到可用的顏色。尤其是水性色鉛筆，小花推薦約 36 色就夠用，常常接觸它、熟悉它，把色鉛筆當成你的繪畫好夥伴，找不到一樣的顏色，就思考找哪個顏色代替比較恰當，或是如何混合出類似的顏色，這樣才會進步，等使用過一陣子，覺得有所不足才去購買單色來補充。

本書示範作品所使用的顏色只有 29 色，根據風格可以精簡到 25 色甚至更少。另外，水性色鉛筆其實是相當省的一種媒材，一組水性色鉛筆只要使用習慣良好和正確使用削筆器通常都可以用很久，像小花上課示範使用的那組色鉛筆，到現在都還沒有補充過單支顏色。

如何挑選單支色鉛筆？

1. 就本書來說，藍色系、綠色系都是很常用的，藍色系主要用於天空和海，若要當陰影用則須選擇較暗沉的藍。綠色系主要選擇接近樹和葉子，看起來較自然的綠色，不要太螢光，比較暗沉的藍綠色系可以當遠處的山或樹林，土黃色系可以和綠色混合出更自然的樹綠，也可以當石牆或階梯用，另外可以選擇咖啡或磚紅色系，當成木製品或是磚瓦的顏色。

2. 挑選顏色盡量以透明色為主，這樣畫出來的東西顏色才會漂亮，不會有髒髒的感覺。大部分的透明色都是深色系，所以盡量選擇深色系為主，而且深色系的色鉛筆根據水分的多寡就能呈現清楚的深淺色，會感覺使用的顏色範圍更多。粉色系絕大部分都是不透明的顏色，加水以後會出現霧霧、濁濁的感覺，如果無法判別，可以用加水的方式試試。

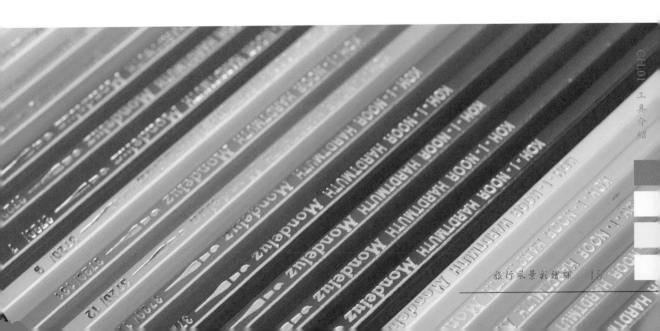

水性色鉛筆品牌簡介

每個品牌特性略有不同，有的品牌筆芯較硬，適合細節描繪，有的品牌筆芯較軟，著色容易，每個品牌的色系也略有不同，但大多適合畫食物。以下簡單介紹幾個常見品牌：

Faber-Castell(輝柏)，德國品牌，這個品牌的水性色鉛筆可分為三個等級：

1. 紅色寓教於樂系列水性彩色鉛筆

官網推薦為兒童使用，雖然是德國品牌，但是該系列為印尼製，所以在價格上較便宜，是預算有限的最佳選擇，筆芯較硬，著色時會花較多力氣，加水時會比較容易感覺顏色被沖走。

2. 藍色創意工坊系列水性彩色鉛筆

設定給美術設計相關科系學生使用，德國製，價格明顯提高，36 色組折扣後約落在 1,000 元上下，也比紅色系列明顯好用許多。

3. 綠色專家級水性彩色鉛筆

設定給專業人士使用，德國製，價格又比藍色系列高很多，折扣後的價格接近藍色系列的兩倍，筆芯較軟，容易著色，有耐光性的保證。

整體來說，Faber-Castell 的色系較柔和，筆芯軟硬度屬中等，藍色系列和綠色系列都很容易買到單色。

Caran d'Ache(卡達)，瑞士品牌，水性色鉛筆的系列不少，以下介紹幾款常見的：

1. Swisscolor 系列

瑞士製，包裝為紅底白十字的瑞士國旗，筆芯略硬些，雖然是水性色鉛筆，不過小花覺得加水的表現並不是很優，但是在乾塗的效果相當不錯。40 色組有機會在 1,000 元以下買到。

2. Supracolor Soft 系列

瑞士製，算是該品牌的專家級，一般認為和 Faber 綠色系列同級，一樣會有耐光性保證。

色鉛筆介紹

3. Museum 系列

瑞士製，目前能看到最高等級的色鉛筆，價格不菲，由於小花沒試用過所以無法評論。

整體來說，Caran d'Ache 的色系會比較強烈些，筆芯軟硬度為中等，Supracolor Soft 系列很容易買到單色。

Staedtler(施德樓)，德國品牌，目前台灣較常見為以下三種系列：

1. Luna 系列

印尼製，所以定價較便宜，預算有限時的選擇，有防震抗斷塗層，使用起來和 Faber 紅色系列沒有什麼差異。

2. Noris Club 系列

德國製，定價也算是比較便宜的，有防震抗斷塗層，但小花在使用上感覺和 Luna 系列並沒有差很多。

3. 金鑽級系列

德國製，為該品牌的專家級，價格落在 Faber 藍色與綠色系列之間，顏色漂亮飽和。

整體來說 Staedtler 的筆芯會比其他品牌略硬，金鑽系列容易買到單色。

Derwent(德爾文)，英國品牌，水溶性色鉛筆的系列很多，各系列價格不會差異很大，但常見的只有兩種系列：

1. Watercolor 系列

英國製，Derwent 的筆桿都會比較粗，價格會比 Faber 藍色系列便宜些。

2. Inktense 系列

英國製，很特殊的色鉛筆，本書以此系列作示範，大部分顏色為透明色是它的特色 (除了白色和 24 色組以上都會有的一支打稿用鉛筆)，所以加水以後顏色會顯得特別亮，但也由於大多是透明色的緣故，乾塗不加水的情況下顏色會相當暗沉不好看，所以不適合乾塗。價格會比 Watercolor 系列略貴一點。

整體來說，Derwent 的色鉛筆除了筆桿和筆芯較粗外，筆芯也屬於偏軟的，筆桿的設計小花覺得不易快速辨別顏色。另外，Derwent 的色鉛筆不易買到單色。

Stabilo(天鵝)，德國品牌，水性色鉛筆有三個系列：

1. Aquacolor 系列

歐盟製，此系列為 Stabilo 最便宜的水性色鉛筆，筆芯軟，顏色不差，價格亦不高，比 Derwent 便宜。

2. Original 系列

此為高硬度系列，適合工程繪圖，並不適用於本書練習。

3. CarbOthello 系列

此為水性粉彩筆，並不適用於本書練習。

整體來說，Stabilo 雖然沒有詳細說明產地，但小花猜測為捷克，因為早期 Stabilo 的色鉛筆為捷克代工，筆芯屬於偏軟的。

Koh-I-Noor，捷克品牌，水性色鉛筆台灣常見的有兩個系列：

1. 環保紙盒系列

使用起來感覺和 Faber 紅色系列沒有很大差異，價格便宜，是預算有限時的最佳選擇。

2. 頂級系列

捷克製，價格比 Staedtler 金鑽級便宜一點點，筆芯屬於偏軟的，能買到單色。

其實還有一些品牌，但是由於小花只用過歐系品牌，所以只對以上常見的做介紹，除了特別標明不適合的以外，其實都可以使用喔！

色鉛筆介紹

水筆介紹

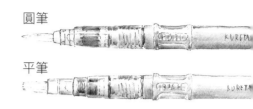

圓筆

平筆

加水工具（上水工具）

由於水性色鉛筆需要加水才會達到最佳效果，所以這本書裡都會使用水性色鉛筆加水效果，這是小花會開那麼多水性色鉛筆課程的初衷，也是催生本書的動力之一。

一般加水的工具有兩種，一是水彩筆（毛筆也可），另一種是水筆，不論是水彩筆或是水筆，本書內容建議使用圓筆來操作，圓筆指的是像毛筆一樣可收尖的筆頭。另一種為平筆，適合大面積塗水，例如天空。

水彩筆

水彩筆比較常見，甚至有些水性色鉛筆組裡面就會附贈一支（不過那支不太順手，到文具店買支二、三十元的都比它好用），如果想用水彩筆，對新手來說建議選擇彈性好、吸水佳的。彈性佳的筆，筆頭容易收尖，即使毛的部分稍微粗些，也能畫好細節。

雖然說使用水彩筆能做到較多技巧，水量控制或許也比較容易，但是必須多準備一個裝水杯子洗筆，洗筆的時間也會比水筆來的多很多，所以小花還是建議使用水筆比較快速又方便。

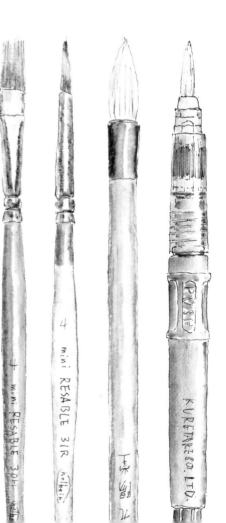

加水工具

水筆

水筆是什麼呢？簡單來說，有著與水彩筆相似的筆頭，筆身裡面可裝水，水筆大多是圓筆頭，小花覺得這個設計根本就是為水性色鉛筆量身打造的，水筆的優點有下列幾項：

1. 攜帶方便，由於筆本身可以裝水，所以不需要另外沾水，省去裝水杯子和沾水的動作。

2. 只要擠水出來，在衛生紙（或擦手紙）或乾抹布上擦乾淨，即完成清潔，不需要另外準備洗筆用的容器。

3. 筆頭清潔迅速，一般水彩筆最難清潔的部分都在筆腹，為了清潔筆腹往往會花相當多的時間，由於水筆的出水從筆桿內流出，會將筆腹的顏色向外推出，清潔時間往往只需要不到 3 秒，省下相當多的時間。

因為以上優點，所以小花建議使用水筆來當水性色鉛筆加水暈染的工具，而且通常一支就夠用了。

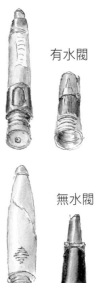

有水閥

無水閥

水筆的選購

目前市面上的水筆，結構大約分成兩類，有水閥和無水閥的。

1. 有水閥的水筆：在操作上，需要水多的時候，必須先擠一下水再開始畫，比較容易控制在水少的狀態。

2. 無水閥的水筆：在操作上，需要水少的時候，必須一直在衛生紙上吸水，比較容易控制在水多的狀態。

以上兩種都有人愛用，就看使用者的習慣，小花建議水性色鉛筆還是選擇有水閥的水筆會比較好控制，畢竟大部分是需要控制在水少的時候，只有在畫大面積如天空時，才會需要水較多一點。

筆尖長短和粗細比例也會有兩種，一種比較短胖，一種比較細長，小花覺得短胖型的
比較好操作，太細長很難控制，就像寫毛筆字一樣，毛太長不好控制，筆頭短胖型的
會比較適合新手使用。

水筆尺寸通常有分大、中、小（圓筆）三種和平筆，會依照上水面積的大小選擇，小
花在示範時只用中號的水筆。小花建議可以先買一支中號水筆，頂多先多加一支平筆
畫天空，等有需求的時候，再去添購不同尺寸大小的水筆。

選購水筆時也要注意到某些過於便宜的品牌，水筆結構並不是那麼密合，在使用上也
是會有影響的。所以小花建議使用有水閥，筆頭比例短胖，中號的水筆。

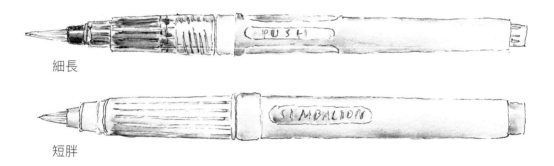

細長

短胖

水筆品牌簡介

常見的品牌如下：

1.Pentel(飛龍)

　　屬於無水閥，筆尖比例適中，筆桿長度約 15.5cm，最常見的品牌。

2.Kuretake(吳竹)

　　日本製，屬於有水閥，筆尖比例短胖筆桿長度有兩種，攜帶型筆桿長度約15cm
很容易放入筆盒中，本書示範用，正常版的整支筆約有18cm長，可以裝比較多
的水。

3.Staedtler(施德樓)

　　日本製，屬於有水閥，筆尖比例短胖，筆桿長度約15cm，從結構上感覺可能是
吳竹代工的。

4.Sakura(櫻花)

　　屬於無水閥，筆尖比例有點長。筆桿小巧可愛，約 12.5cm，轉開筆身的方向
和其他品牌剛好相反，要稍微注意。

5.Caran d'ache(卡達)

　　屬於有水閥，筆尖比例屬中等，裝水方式特別，有點像針筒一般吸水，筆桿
長度約14.5cm，台灣目前好像沒有單支購買的選擇，一次都要買一組（三支）。

6.Mona(萬事捷)

　　屬於無水閥，筆尖比例有點長，價格便宜。

7.Penrote(筆樂)

　　屬於無水閥，筆尖比例有點長，價格便宜，從結構上來看，應該跟 Mona 是
同一家工廠生產的。

8.Simbalion(雄獅)

　　屬於有水閥，筆尖比例短胖，價格便宜，不過加水按壓的地方比其他水筆後
面，使用上有一點不習慣。

9.Derwent(德爾文)

　　屬於無水閥，筆尖比例有點長的，雖然無水閥，但實際使用上並不會覺得不
好控制，應該是筆頭有特別的設計。

代針筆介紹

線稿工具

主要利用黑色防水的筆在畫紙上畫好線稿，再用水性色鉛筆著色後加水，本書示範是用黑色的代針筆。

什麼是代針筆？

顧名思義就是針筆的替代品，針筆主要為工程製圖用，顏色主要也是黑色，特色就是可以畫出粗細一致的線條，會有各種粗細不同的筆頭，而且墨水乾了以後防水，但由於針筆筆頭價格昂貴（約 400 元左右），而且結構脆弱不易保養，所以就產生了價格實惠的代針筆（約 40 元上下），不過不能像針筆一樣補充墨水，墨色大多不如針筆來得黑，畫出來線條的粗細穩定度也比針筆差，現在代針筆除了黑色外，根據不同的廠商也會有其他不同的顏色，筆蓋和筆身上大多有標明筆頭的粗細。

代針筆價格便宜，大部分為水性，乾了後防水，且筆尖一碰到紙張就有顏色等特色，小花會利用這個特性，先幫風景畫出線稿，再以水性色鉛筆著色，使得畫風景變得簡單，畫出來的風景也會看起來較為細緻並達到比較好的效果。

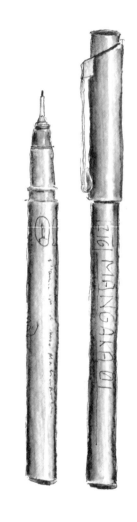

代針筆的選購

市面上代針筆大多為水性，水性的代針筆筆身上大多印有 Pigment 墨水字樣，有少部分的是酒精性和油性。小花建議使用水性的就好，主要是水性乾了後也防水，而且沒有刺鼻的味道，筆蓋

偶爾忘了蓋，筆頭也不太會乾掉，對於紙張的適用性也比較廣，在大部分的紙張上比較不會暈開變粗，還有容易買到這些優點。

顏色建議選擇黑色，這樣在處理深色的部分會容易許多，而且黑色最好取得，每個廠牌都有生產，至於夠不夠黑其實不是那麼重要。

由於在本書中使用代針筆的方式比較特別，所以粗細的部分建議使用較細的，例如 0.1 或是 0.05，這樣會比較容易畫出粗細不同的線條（後面會提到如何使用），本書示範都是用 0.1。

不要選擇出水量太大的代針筆，例如：Rotring，雖然看起來會比較黑而且線條粗細會比較一致，但是在本書中反而不希望墨色太清晰，也不希望線條粗細太一致。

小花建議使用黑色 0.1 ～ 0.05 粗細，出水量不要太大的水性代針筆。

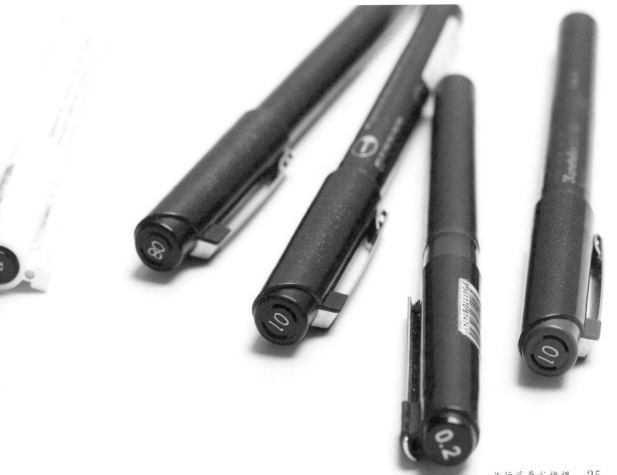

代針筆品牌簡介

水性代針筆常見品牌如下：

1. 雄獅

Drawing pen 系列，暗藍色筆桿，價格便宜，約 24 元左右，黑色不是那麼的黑，台灣製。

2.Uni(三菱)

Uni pin fine line 系列，最容易買到的品牌，黑色筆桿，價格便宜，約 33 元左右，有黑、紅、藍三色，黑色不是那麼的黑，早期為日本製，近年改為越南製。

3.Uchida

白色筆桿，目前台灣買得到日本製最便宜的品牌，價格約在 35 元左右，顏色也比較不夠黑，它的油性代針筆為黑色筆桿，不要買錯喔。

4.Sakura(櫻花)

Micron 系列，卡其色筆桿，國外最常見的代針筆，不過似乎常缺貨，顏色很多但台灣大多只有黑色，價格約在 40 元左右。

5.Kuretake(吳竹)

Mangaka 系列，黑色筆桿，標榜防水外也防酒精，對於使用酒精性麥克筆著色的人來說是個可以考慮的選擇，價格約 48 元左右，本書示範使用吳竹黑色 0.1 代針筆，日本製。

6.Shachihata(寫吉達)

Artline 系列，早期使用經驗覺得顏色黑且出水量多，不過已經很久沒用過了，約 52 元，日本製。

7.Faber–Castell(輝柏)

灰色筆桿，價格似乎比起以前漲很多，約 60 元，德國製。

8.Staedtler(施德樓)

Pigment liner 系列，價格似乎比起以前漲很多，約 68 元。

9.Rotring

TIKKY Graphic 系列，價格昂貴，約 92 元，水量過大不太適合本書內容。

紙張介紹

紙張選擇

水性顏料通常都會挑紙張,例如:水彩、水性色鉛筆或是彩色墨水,所以水性色鉛筆對於紙張上面的選擇會有些許基本要求,很多人買了水性色鉛筆,加水以後效果不佳的原因很多都是出在紙張上面,一般都會在影印紙、筆記本上面嘗試,那當然不會有好效果,甚至素描紙,插畫紙的效果也不會太好,常出現的問題大概有:

1. 紙張太薄,水加上去就快破掉了。
2. 紙張太平滑,水加上去感覺顏料被沖走。
3. 紙張太快乾,水一帶過,顏色就卡住,形成很多筆觸水漬。
4. 紙張不適合上水,水帶過就起毛的感覺。

小花希望至少要用到水彩紙,當然水彩紙大多也是一分錢一分貨,但是推薦過於昂貴高檔的水彩紙給初學者並不實際,如:Arches、Saunders、Fabriano 等,尤其是 $300g/m^2$ 的 Arches,4 開一張就要 90 元,所以以下會推薦幾款中低價位的水彩紙給大家參考。

法國水彩紙

1. 法國水彩紙: 有個正式名稱叫 Montval 水彩紙,紙張上有時會有 Montval 的浮水印,是法國 Canson 紙廠的紙,紙張厚,兩面紋路粗細差不多,可以兩面同時畫都沒問題,以水彩紙來說算細紋,適合細緻插畫,4 開一張約 25 ～ 30 元,有些美術社有賣 16 開尺寸。

多媒體設計紙

2. 多媒體設計紙: 有很多名稱,有人稱法國創意設計紙,也有人稱 Canson 水彩紙,正式名稱應為 "C" à grain,有時候紙張上會有 CA GRAIN 浮水印,也是 Canson 紙廠的紙,一面粗一面細,通常畫在粗面,紙張比法國水彩紙薄,紋路比法國水彩紙細緻,4 開一張約 25 元,有些美術社有賣 16 開尺寸,代針筆畫在這個紙上會有些微暈開的現象,所以使用代針筆時運筆要快速,本書示範用這款紙。

巴比松水彩紙

日本水彩紙

3. **巴比松水彩紙**：Barbizon 水彩紙，一樣是 Canson 紙廠的紙，國外有 $300g/m^2$ 的，但台灣似乎都是薄的，厚度類似多媒體設計紙，也是一面粗一面細，紋路比法國水彩紙細緻，但紙張比較黃，所以顯色沒有以上兩種好，4 開一張約 15 元。

4. **日本水彩紙**：並非日本製，這個名稱只是代表特定紋路，所以感覺品質不一，4 開一張約 10 元，紋路粗，不適合細緻插畫，但是可以當成練習用紙，美術社有賣 A4 或 A5 的水彩本。

為什麼建議單張的水彩紙？主要原因是台灣買得到的水彩本大多價格很高，對於初學者來說總覺得捨不得用，那還不如買單張較便宜，比較能夠放膽練習。

小花建議裁成 16 ～ 32 開大小來畫，比較方便畫和收藏，本書示範皆為 16 開畫紙。
16 開大小為 4 開的 1/4，尺寸約為 19.5 x 27.5cm。

其他工具

短
長

Staedtler 削筆器

長　短　中

Derwent 削筆器

削筆器：

小花並不建議使用刀片或美工刀削色鉛筆，是因為太花時間且需要技術，技術不好可能會造成危險或是反而讓色鉛筆消耗更快，選擇刀子削色鉛筆主要原因是為了節省筆的消耗，不過小花教學 1000 小時以上的課程都未能用完一支色鉛筆，用刀子削能省到哪去呢？其實只要保持良好用筆習慣 (書中會提到)，再搭配適當的削筆器，就能延長色鉛筆的壽命了。

以下介紹的是手上型削筆器，約略分為兩種，一種是削寫字用的鉛筆，筆芯削起來會比較長；另一種是色鉛筆或是粗筆桿用，筆芯削起來會比較短。
兩種一樣都能削尖，但筆芯削起來比較長，自然削掉部分比較多，用力畫的時候也比較容易斷；筆芯短削掉部則少，畫的時候也比較不會斷。市面上標榜色鉛筆專用的通常單價都會貴很多，但其實只要選擇有大孔洞的削筆器，削起來就會是短的了，有些削筆器還會標明每個孔削出來的長短，這也是不錯的選擇。小花目前使用的則是 Staedtler(施德樓) 和 Derwent(德爾文) 的削筆器。

HB 鉛筆：

打初稿用，在作畫前會先用鉛筆抓一些重要的相關位置和參考線。其實 H、HB、B 的鉛筆都可以用，打稿時不要太用力，自動鉛筆、工程筆或素描鉛筆都可以。

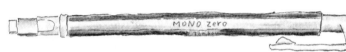

橡皮擦：

用來擦多餘的草稿線和參考線，自己覺得好擦的就行了！擦大面積時，小花使用 STABILO Exam Grade 系列的橡皮擦，稍微偏軟，但相當好擦，不費力，不太會傷紙，而且橡皮擦屑會捲成長條狀，好清理，擦細節時，小花則會使用筆型的橡皮擦。

牛奶筆：

非必備，這應該不是正式名稱，不過美術社好像都懂，也就是白色的中性筆，可以用來當立可白用，又沒有刺鼻的臭味，萬一有些小失誤又不曉得怎麼改的時候可以用。牛奶筆是很久以前就有的產品，Sakura、Pentel 和 Uni 都有出，不過都不是很好用，後來台灣終於可以買到 Uni-ball Signo Board 系列，比之前的產品遮蓋力更好，更不會斷水。雖然有牛奶筆可以修改，但是小花建議盡量避免使用，先想想其他的方式來修改，這樣實力才會增進。

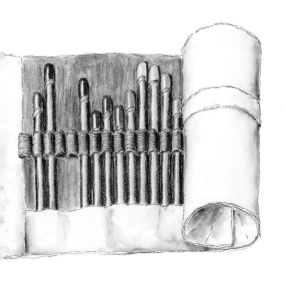

色鉛筆筆袋：

也稱為筆捲袋，非必備，一般色鉛筆都是鐵盒為主，重量較重，如果是紙盒又很容易爛掉。如果會外出畫畫，建議使用筆袋，有些筆袋很便宜，36 格才 100 元左右，小花使用的是手工客製品，可以放 36 支色鉛筆和 2 支水筆。

裝作品的東西：

「要別人尊重你的作品前，先好好保護自己的作品」，小花每次都在課堂上強調保護作品的重要性，像是 16 開的作品就可以使用 A4 塑膠整理盒來裝，或是使用 A4 透明資料收集冊，才不容易折到或污損，而且也好收藏。

Chapter 02

基本技巧與練習

代針筆使用
技巧及練習

一般代針筆的使用方式應該是盡量保持筆身垂直，以筆尖接觸紙張而產生點，接著慢慢移動筆身畫出線條，這樣畫出來的線條比較容易粗細一致，顏色濃淡也比較容易一致。不過小花在畫風景或速寫時，反而希望線條是粗細不一，顏色深淺也不用太相同，所以在握筆的方式也與正常的握筆方式有所不同。

不管握筆姿勢如何，筆桿要盡量保持傾斜，然後握筆要輕，不需要用力，幾乎是用手含著筆就行了，讓代針筆的出水變得不是那麼的一致，粗細也就不是那麼地相同，甚至畫出來有點像虛線一樣斷水都可以。代針筆的特色是筆尖一碰到紙張就會有顏色，所以不需要用力，如果筆拿斜又用力地畫，很容易把筆尖壓到變形弄壞。

畫直線時：

畫橫線時：

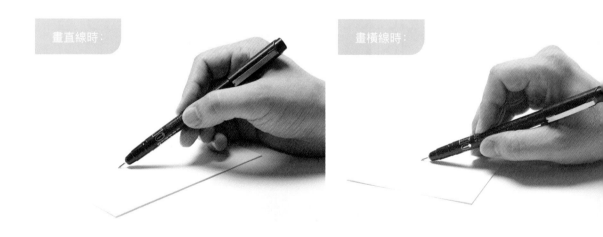

★ 畫線時最好能看到線條要前進的方向。

畫線條的方式

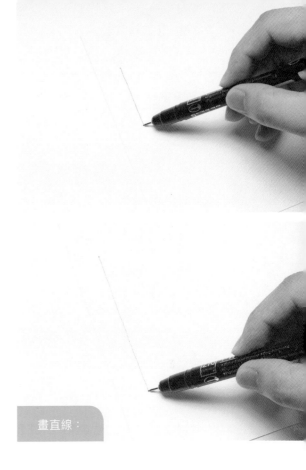

1. 畫垂直線：

先在起點和終點各點一點，觀察這兩點到紙張邊緣的距離是否相同，接著將手擺在要畫的線的右邊（慣用左手的人在左邊），從起點開始一邊看著線條前進的方向和終點一邊畫，這樣就能畫出較直的線條，若距離紙張邊緣很近，可以一邊看著邊緣一邊畫，這樣能得到比較垂直的線條。

2. 畫橫線：

和畫垂直線一樣，先在起點和終點各點一點，慣用左手的人可以左右相反），距離紙張邊緣的距離要一樣，接著手放在要畫的線的下方，從起點開始一邊看著線條前進的方向和終點一邊畫，若距離紙張邊緣很很近，可以一邊看著邊緣一邊畫，能得到比較水平的橫線。

畫直線：

畫橫線：

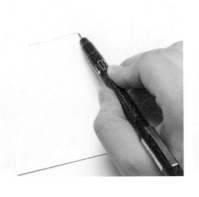

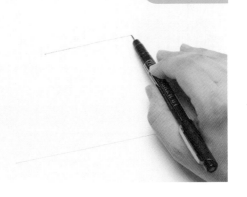

3. 畫任何直線條的技巧：

看著線條前進，不要讓手遮到線條前進的方向，這樣線會畫得比較直，盡量不要轉動手腕，以移動手肘的方式畫線，能畫出較長的線條，線會抖動並沒有關係，反而能呈現線條手繪的溫度，萬一線太長一筆畫不完也沒關係，可以提起筆，移動一下手肘，接著畫就好。

可以先使用 A4 影印紙做練習，讓自己先習慣握筆姿勢和手感。

手感練習：根據前面提到的握筆方式，筆拿斜，以最少能出水的角度來畫，從小範圍畫起，然後嘗試最大能畫到多大範圍。

垂直線：依前面畫垂直線的方式來畫，每條線間隔以目測的方式，盡量讓各間距差不多寬即可，先嘗試畫 5cm 長的垂直線，順手後再挑戰 10cm。

水平線：依前面畫橫線的方式來畫，目測間隔，盡量等寬即可，先嘗試畫 5cm 長的垂直線，順手後再挑戰 10cm。

» 左斜線：由右上往左下或由左下往右上畫都可以，但小花習慣前者，慣用左手的人只要順手不遮住線條的方向即可，目測線條間隔，盡量等寬，從短線條開始練習，之後再試著拉長線條。

» 右斜線：由左上往右下或由右下往左上畫都可以，但小花習慣前者，只要順手不遮住線條的方向即可，一樣從短線條開始練習，之後再試著拉長線條。

» 疏密直線練習：垂直線由密到疏畫出，重點在於從密開始畫，每畫一條線就要仔細觀察和隔壁線條的距離，寧可一樣寬也不可以一次加寬太多。

任意直線：線在紙上點任意兩點，然後畫直線連起來，練習各種角度的線條是否順手，兩點的距離可以逐漸拉遠。

圓弧線：大部分的建築物都有圓拱，可以稍微練習一下圓弧怎麼畫，不用太大，畫到順就可以。

不規則線：例如山稜線或是樹的輪廓線會用到，可以練習一下。

 # 代針筆陰影製作

加粗代針筆線條

加粗代針筆線條會使得線條看起來比較深色,達到陰影的效果(圖1、2、3),通常用在較細長的地方,可以單邊再補上一次代針筆線即可,若稍微寬一點,可以再多加幾條代針筆線。(圖4、5、6)

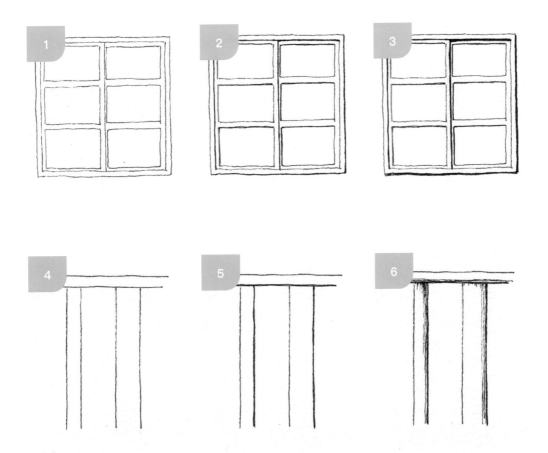

斜排線

就是代針筆斜線條的密集排列，為代針筆製作陰影時主要方式之一，分為以下幾種：

顏色深淺一致，由左下往右上或由右上往左下的斜線排列，慣用左手的人可以方向相反（例如由右下往左上或由左上往右下），主要用來做大面積（如牆面）上的陰影，線條排列的密疏、線條的粗細都會影響深淺感覺。

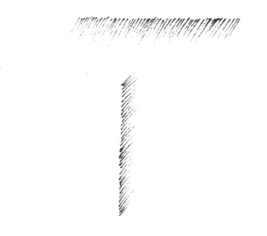

下筆重收筆輕的線條排列，一樣是由左下往右上或由右上往左下，慣用左手的人可以相反方向，由於下筆比較重，所以會感覺下筆處較深色，主要用來做屋簷下和柱狀物的陰影。

交叉斜排線，由左下右上方向的斜排線和右下左上方向的斜排線的組合，效果為加深原本單向斜排線所產生的陰影，若有不順手的時候，可以用轉動紙張的方式來解決。

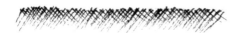

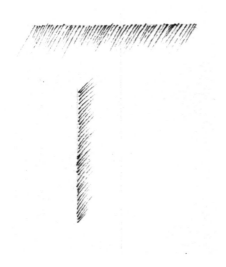

» 長短重疊的斜排線，以原本下筆重收筆輕的斜排線上，再加入較長或較短的斜排線，可以做出3～4種長短，呈現漸層陰影的效果，主要用在圓塔狀的建築。

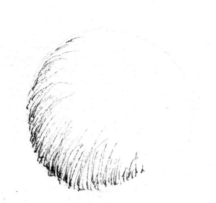

» 弧狀排線，為斜排線的變形應用，將原本斜線條的排線，變為圓弧狀，主要用在樹和球狀物的陰影。

色鉛筆使用技巧

著色時基本握筆方式：
小時候寫字總是被罵筆拿斜斜，寫字像在挖東西，直到想轉職開始畫畫後才發現，這是最適合畫圖的握法。不管是鉛筆、色鉛筆、水彩筆、水筆，我的基本握法都是這樣，這樣的握法在色鉛筆乾塗的時候，非常好控制力量，很容易塗出漂亮的顏色變化，不過小花覺得沒有標準的握筆方式，只要順手就好，重點是筆要拿斜斜的就行了。

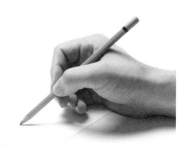

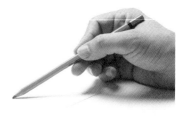

＊ 握筆越長越容易畫輕。

畫線條時握筆方式：
如同寫字般握筆，可略為斜一點，以避免筆壓太重，在紙張上留下痕跡。

極淡色著色握筆方式：
可橫拿色鉛筆或是握在色鉛筆尾端來著色，想要像奶油或是白麵包的顏色時，就需要以這種方式著色。

色鉛筆使用方式：

» 大面積著色時：
小花大多會用色鉛筆筆芯側面
（筆腹）著色，這個方式會加快
著色速度、讓著色比較均勻、減
少筆觸，也因為少用到筆尖，所
以還能減少削筆次數，延長色鉛
筆壽命。除了需要有方向性的筆
觸外，小花都會將筆繞著簡單的
橢圓形著色，也能減少色鉛筆有
方向性的筆觸，也能讓著色均
勻。

» 修整輪廓邊緣時：
建議握筆都比平常寫字稍微再斜
一些，這樣筆壓才不會過重，避
免畫出太重的輪廓線，在修整輪
廓邊緣時，請盡量轉動紙張，轉
到順手的方向，將筆尖向外，整
體的精緻度也會上升。

» 畫細線或是細小東西時：
建議筆盡量垂直，以筆尖來畫，
筆芯也要盡量削尖。

單色深淺變化：

選擇一個深色，嘗試以色鉛筆在紙張上塗出五種不同深淺，若五種深淺差異不明顯，請加深較深的顏色。盡量以色鉛筆筆腹來塗抹，減少壓痕產生。

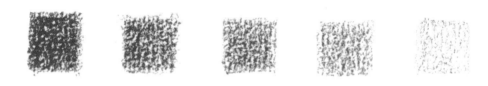

漸層塗法：

Ⓐ 選擇一個深色，嘗試塗出由深至淺緩慢變化的漸層，深色的地方筆壓加重，淺色的地方筆壓減輕，可搭配握筆長短來畫會比較輕鬆，越深的地方筆拿越短，越淺的地方筆拿越長。

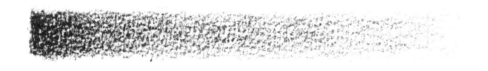

＊ 顏色緩慢的變化能塗出柔順的漸層，使你的畫更為精緻。

Ⓑ 若無法像上述方式直覺塗出深淺漸層，可改用這個方式，先以最輕的筆觸塗抹一長條，第二次塗抹時稍微加重一點力氣疊在先前顏色上面，但長度縮短，第三次塗抹時，再加重一點筆壓，再次疊在第二次塗抹顏色的地方，一樣長度再次縮短，這些動作反覆做幾次後，就會有個漂亮的顏色深淺漸層。

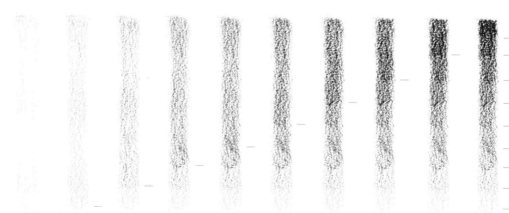

》 大面積平塗：

平塗的意思是整塊著色區顏色和深淺都要一致，所以要用相同的力道，塗滿大面積。可以先嘗試塗滿約 5cm × 5cm，之後看能不能擴大到約 10cm × 10cm 大小，著色時要檢視顏色深淺是否相同，稍淺的部分要稍微加一點力量，盡量和旁邊的顏色深淺一致。

》 大面積顏色漸層變化：

以相同顏色在平塗中加入緩慢的顏色變化，在 10cm × 10cm 內做出自由變化的柔順漸層。

線條練習：

畫出直線、橫線、斜線，方式和使用代針筆相同，之後可以嘗試畫出有輕有重的線條。

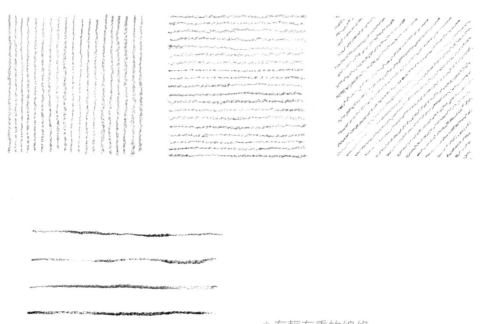

＊ 有輕有重的線條

小短線練習：

畫出起點重終點輕的小短線，比較像是用撇的方式，嘗試各種方向及長短的小短線。

水筆使用技巧

水筆裝水方式：

1. 無水閥的水筆將筆管旋開後，直接裝水。

2. 有水閥的水筆可將筆管旋開，擠壓筆管 PUSH 字樣的位置，在水杯內吸水或者是打開水龍頭，在水流底下擠壓筆管 PUSH 字樣的位置吸水。

3. 若是有針筒設計吸水方式，可利用拉桿在水杯或水龍頭下吸水。

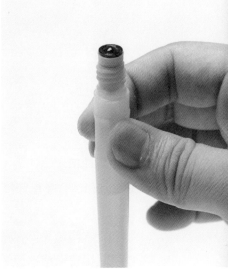

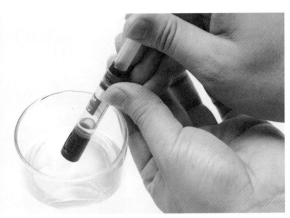

★ 第一次使用新水筆時，必須先擠壓到水滴出來後再使用，之後只要輕輕擠壓即可。

和使用色鉛筆方式雷同，請不要像寫書法般豎起來畫，豎得越筆直畫出來越不好。

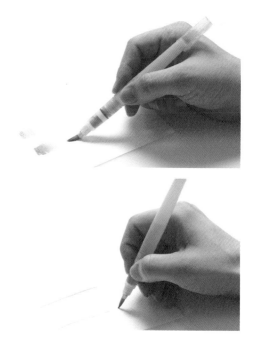

只有在畫細線和細小東西時，握筆需要略為垂直一點。

水筆使用方式

使用前擠水，如圖按壓，水太多可以先用衛生紙或擦手紙吸掉一些。（圖1）

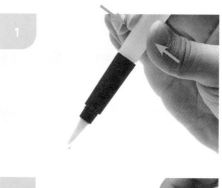

在上水時幾乎不會一邊上水一邊擠壓出水，這樣會造成水量過多，甚至放開不擠壓時，造成顏色倒流至筆桿內，大多是在擦掉水筆筆頭顏色後才擠水。

水筆使用時，盡量順著毛的方向塗抹，可以增加水筆壽命，減少水筆毛分岔的機會。（圖2）

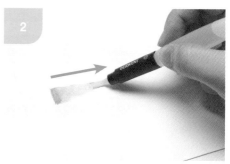

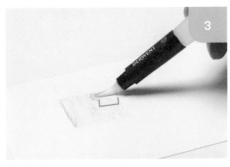

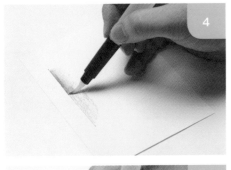

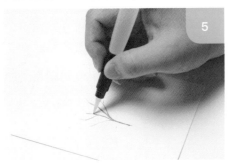

» 大面積上水時，筆拿斜，盡量以筆毛的最大面積塗抹，充分利用筆腹，這樣才能減少水筆刷過的次數及刷過的痕跡。（圖3）

» 修整輪廓時，筆拿斜，以筆尖朝向輪廓外的方式上水，盡量旋轉紙張到順手方向，會很容易畫出細緻的邊緣。（圖4）

» 線條上水時，筆拿直畫即可，如細小樹幹。（圖5）

» 水筆輕拍，為了保留原本色鉛筆乾塗時的質感，用水筆筆毛側面輕輕沾上紙面即可。（圖6）

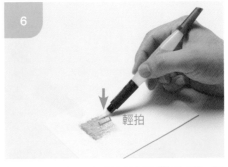

輕拍

» 水筆輕點，同樣為了保留色鉛筆乾塗時的質感，主要處理細小地方，可用筆尖輕點。（圖7）

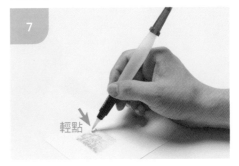

輕點

水筆水量和上水面積有關，大部分的時候水量不可太多，大面積時才需要較大量的水，如天空。

水筆上水次序和色鉛筆深淺色有關，大部分的時候都是由淺到深加水，除非想把深色顏色帶到淺色的地方。

上水次序除了深淺色外，若有想保留的顏色，通常都要先加水，再帶到其他顏色區域。

當水筆塗抹過有顏色區域後，想再回到淺色或不想混色的區域，必須先將水筆在衛生紙或擦手紙上清乾淨再繼續。（圖8）

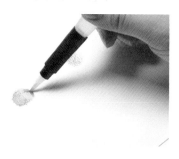

水多很多的樣子，會明顯看到水的表面張力突出。

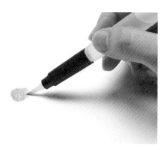

水量普通的樣子，感覺到濕潤但不會有表面張力。

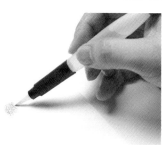

水少的樣子，比較感覺不出濕潤，甚至水太少會有沒刷到水的感覺。

 # 水筆上水練習

線條加水：

1. 先以水性色鉛筆畫一條線，直線橫線都需要練習。
2. 用水筆筆尖加水，水不可以太多，換顏色前要先把筆擦乾淨。

加水前 加水後

線條暈染：

1. 以水性色鉛筆畫一條線，可以稍粗一點。
2. 以水筆側面加水，讓顏色向外暈染出來，水不可以過多，但可以比上個練習多些，
若發現暈染效果不佳，水筆可以在線條上來回刷幾次，讓顏色能夠充分溶解。

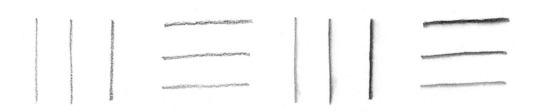

加水前 加水後

CH.02 基本技巧與練習

1. 先用代針筆畫出一個區域，然後用水性色鉛筆塗滿，畫出漸層。
2. 以水筆側面輕拍的方式加水，從淺色拍到深色，水不可以太多，輕拍速度要快，以避免水量過多。

加水前　　　　　　　　　　　　　加水後

1. 以代針筆先畫出一小塊區域，然後裡面以水性色鉛筆很輕地塗上同一深淺的顏色。
2. 使用水筆以較多的水來回刷過直到顏色均勻。

加水前　　　　　　　　　　　　　加水後

1. 用水性色鉛筆以橫向筆觸塗滿大面積。
2. 用水筆以較多的水刷過，方向盡量一致，且減少重複刷到同一個地方，留有色鉛筆筆觸並沒有關係，除了用中號水筆練習外，也可以嘗試用平筆水筆練習。

加水前　　　　　　　　　　　　　加水後

色票製作

色票是什麼：

水性色鉛筆的色票（也稱為色卡），是將所持有的色鉛筆顏色，全部塗抹在慣用紙張上，加水暈開，呈現該顏色由深到淺的模樣，以便之後選色時有所參考和依據。小花本身並無製作色票的習慣，做了也不太會拿來使用，主要是因為小花熟知自己慣用色鉛筆的顏色深淺變化，在不太確定時，會在別的紙張上直接試色。不過色票對部分使用者來說，尤其是新手，的確有必要，所以還是提供製作色票的方式。

色票顏色順序可依色號排列，或者是自行分類色系來編排，例如：黃色系（包含土黃色系）、紅色系（包含咖啡色系）、紫色系、綠色系、藍色系（包含灰色系）。

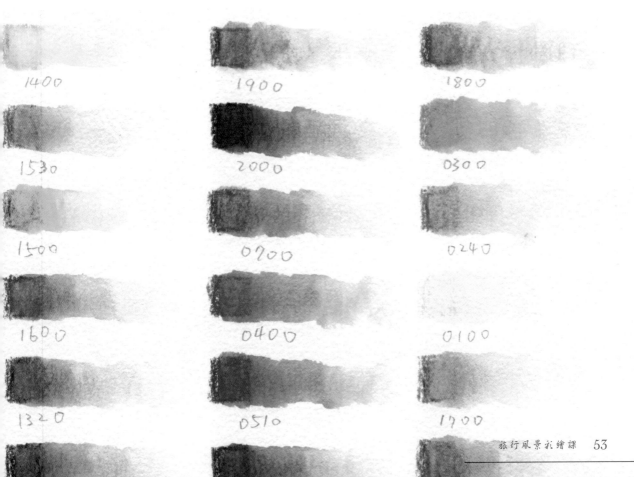

1400

1900

1800

1530

2000

0300

1500

0200

0240

1600

0400

0100

1320

0510

1700

（慣用左手的人可以左右相反）

1. 先用防水的筆（例如：代針筆）寫上顏色的色號或是顏色名稱，若色鉛筆沒有色號或顏色名稱，可以用油性筆在筆桿末端寫上編號，色票上就依此編號編排。

2. 在水彩紙上塗一個長寬各 1cm 的小正方形，以筆芯側面塗抹，顏色盡量飽滿。

3. 以水筆加水往右帶開，可以在左邊留一點點邊緣不加水。

4. 帶開每隔一小段距離就擦一次水筆（不擠水），直到沒有顏色。

5. 單色色票完成！

接著再換第二個顏色，重複以上 1～4 步驟，直到所有顏色做完，當然不會用到的顏色或是看不出效果的顏色可以不用做，例如：白色。

＊另外也可以發揮創意，配合代針筆，做一些可愛造型的色票喔～

Red Violet
0610

Sea Blue
1200

Leaf Green 1600

常用色

本書常用色

本書只用到 29 色，在這邊列出。顏色的中文名稱是小花自己取的，是我覺得好稱呼，或是直覺能反應出顏色的名稱，並非原本顏色名稱，括號內的色號則是 Derwent(德爾文)Inktense 系列色鉛筆的色號。

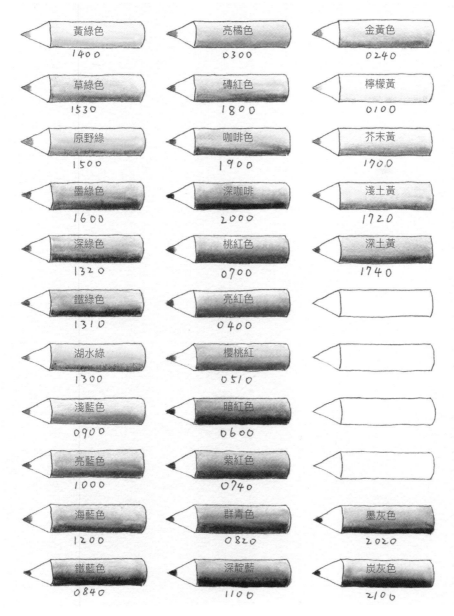

黃綠色 1400	亮橘色 0300	金黃色 0240
草綠色 1530	磚紅色 1800	檸檬黃 0100
原野綠 1500	咖啡色 1900	芥末黃 1700
墨綠色 1600	深咖啡 2000	淺土黃 1720
深綠色 1320	桃紅色 0700	深土黃 1740
鐵綠色 1310	亮紅色 0400	
湖水綠 1300	櫻桃紅 0510	
淺藍色 0900	暗紅色 0600	
亮藍色 1000	紫紅色 0740	
海藍色 1200	群青色 0820	墨灰色 2020
鐵藍色 0840	深靛藍 1100	炭灰色 2100

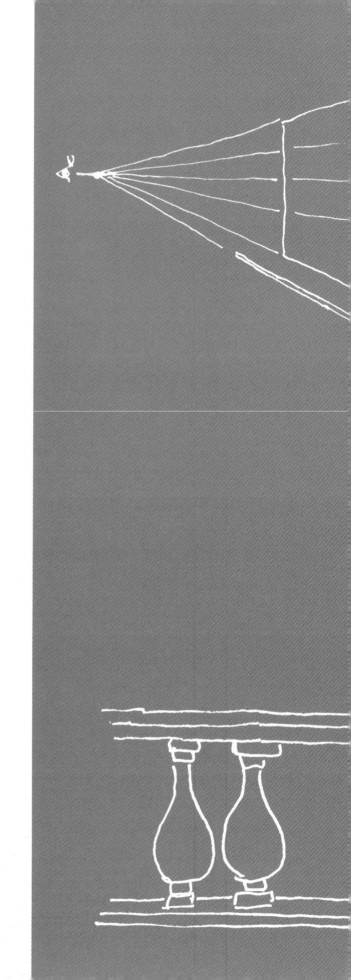

Chapter
03

風景畫基礎

畫樹的方式

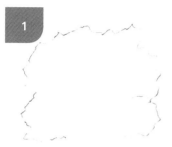

可以粗分成闊葉樹和針葉樹

闊葉樹

1. 先將樹葉的外輪廓概略畫出。

2. 再將樹幹和樹枝畫出，盡量由下而上，線條稍微抖動會比較好，越上方的樹枝會越細，有些甚至只剩單邊線條。

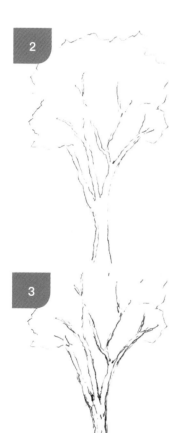

3. 加重樹枝和樹幹陰影邊的代針筆線條，順便畫出樹幹紋路。

4. 把樹葉的大致區塊畫出，並加深陰影，下方陰影處可以加一些樹枝。

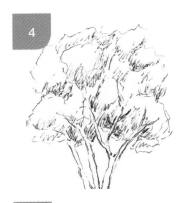

5. 樹葉的顏色至少要用兩個綠色來處理，先以較深的綠色把陰影處用短筆觸畫好上。

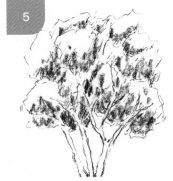

6. 然後用較淺的綠色處理較亮的部分，一樣用短筆觸來畫，深色的地方也可以補一些較淺的綠色。

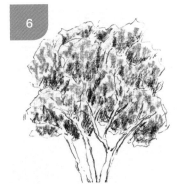

7. 深色的部分可以疊上一點咖啡色系，可稍微重一點，淺色的部分可以疊上一些土黃色系，要輕。

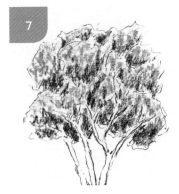

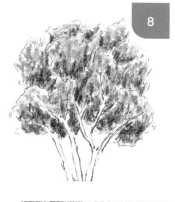

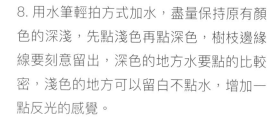

8. 用水筆輕拍方式加水，盡量保持原有顏色的深淺，先點淺色再點深色，樹枝邊緣線要刻意留出，深色的地方水要點的比較密，淺色的地方可以留白不點水，增加一點反光的感覺。

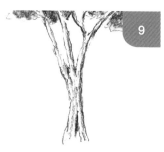

9. 樹幹和樹枝部分可以用一到兩個咖啡色系處理，不必整枝樹幹塗滿顏色，只要塗深色處就可以了。

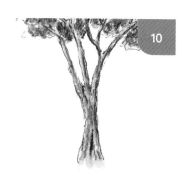

10. 以水筆刷過帶出顏色塗滿樹幹，若有需要，樹幹上可以加少許綠色系。

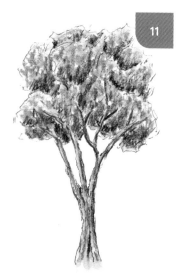

11. 若有需要還可以以代針筆加強樹葉的陰影和深色。

針葉樹

1. 先概略畫出樹葉外輪廓，每叢樹葉都像
是三角形的尖角突出。

2. 補上中間部分的樹葉，再把樹幹畫出，
樹幹大多較直，樹枝大多被樹覆蓋。

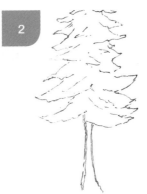

3. 將樹葉的陰影畫出，樹葉的陰影都在下
方為主。

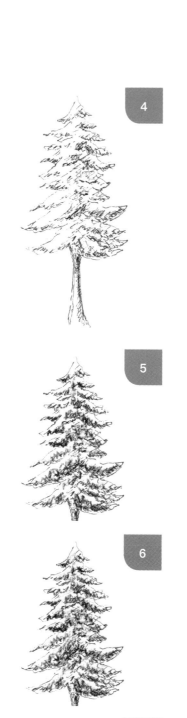

4 4. 以代針筆加深整棵樹的陰影處,範例陰影為右邊。

5 5. 用較深的綠色以短筆觸塗在陰影處,先留出亮處。

6 6. 用較淺的綠色輕輕塗滿淺色處。

7 7. 再用較深的綠色輕輕塗滿整棵樹,深色處可以用咖啡色系加強。

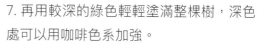

8. 用水筆輕拍方式上水，可以有少部分往輪廓外面刷出，深色地方水上滿，淺色地方留有一些沒上水的部分。

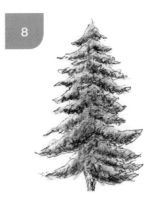

9. 以咖啡色系塗在樹幹上，樹幹和樹葉交接處因為陰影的關係會比較暗。

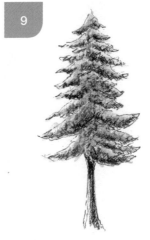

10. 以水筆刷過樹幹，將樹幹帶滿顏色，也可以加一些綠色系。

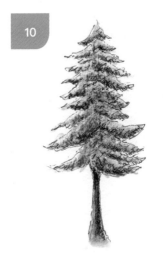

描繪建築物的
小技巧

屋簷下的陰影

1. 首先可以在屋簷下加重代針筆線。

2. 在屋簷下畫出上重下輕的斜排線，排線可以由右上往左下也可以左上往右下。

3. 以暗灰色系或暗藍色系塗在屋簷下方的陰影處，不需要塗到太下面。

4. 再用水筆將剛剛塗的顏色往下暈開即可。

正圓拱門（拱窗）和陰影的表現

1. 以正面無變形的拱門作為示範先畫出拱
 門寬度。

2. 點出拱門中間最高點，再把圓弧形畫
 上。

3. 若視平線低於圓弧，就會看到圓弧的厚
 度，若透視點在門的左邊，就會看到右
 邊牆的厚度。

4. 若光線由右上方來，門內的影子會右上
 深左下淺，所以可以用斜排線2～3層
 長短不同的斜排線，做出上述效果，
 門內越深入，深色陰影會越往下。

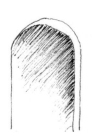

CH.05 風景畫基礎

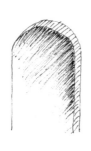

5. 牆的厚度也要用較稀疏的斜排線加深，
　 但並不會比門內深。

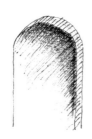

6. 以暗灰色系或暗藍色系塗在門內，邊緣
　 因為很深可以較用力，而牆的厚度只要
　 淡淡塗上就好。

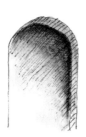

7. 用水筆將門內陰影顏色暈染開來，若沒
　 有明顯的陰影邊界就可以一直往下方
　 帶，若有陰影邊界就只能帶到陰影邊
　 界。牆的厚度陰影的顏色用水筆暈開就
　 可以，上面會比較深一點點。

描繪建築物的小技巧

側面圓拱

側面圓拱門窗會有四種形式

1. 視平線以上，集中點在右邊，會看到右上牆的厚度。

2. 視平線以上，集中點在左邊，會看到左上牆的厚度。

3. 視平線以下，集中點在右邊，會看到右下牆的厚度。

4. 視平線以下，集中點在左邊，會看到左下牆的厚度。

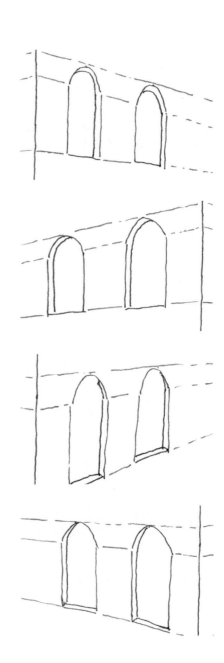

繩索

主要是靠背景讓繩索呈現出來，細的欄杆或是鐵窗也是依這個要領。

1. 繩索在畫的時候只畫下緣而且不需要太
清晰，可以有斷線感。

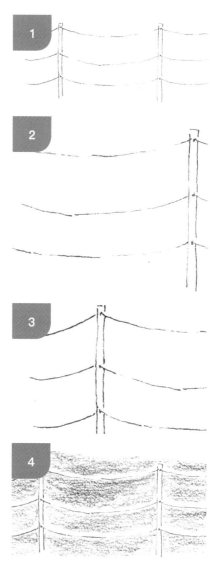

2. 與柱子邊緣交接處上方要留一點空白。

3. 著色時顏色盡量貼近繩索下方，繩索上
方要留白。

4. 加水時，要使顏色更貼住繩索下方，繩
索上方的留白要更細。

5. 繩索想要一點點顏色，可以在背景著色
前先塗一點淡淡的顏色。

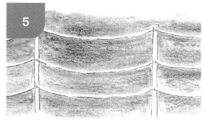

描繪建築物的小技巧

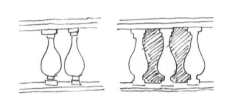

欄杆

1. 與其畫複雜的欄杆形狀，還不如將鏤空的地方加深，因為大部分欄杆後的背景都是深色。

2. 若是欄杆的陰影只要加粗就好。

Memo

如何運用透視法

透視法是畫風景很重要的東西，主要用來表現景物的遠近。

沒有人造物時：

我們只要記住簡單的幾項規則就能讓景物看起來有遠近感。

1. 用大小區分：這個很容易理解，比較小的東西看起來比較遠，大的東西看起來比較近，不過這通常需要配合後述的幾個方式會更有效果。

2. 以清晰程度來區分遠近：較清晰的東西感覺比較近，遠處的東西就不是那麼的清晰。

3. 用顏色區分：先觀察圖，是不是橘色看起來比較大？事實上兩個大小一樣，只是暖色（橘色）的東西會看起來較為膨脹，感覺比較近，而寒色（藍色）的東西感覺會比較遠，越近的東西越偏暖色（橘色），由於藍色看起來比較縮小的緣故，也會感覺比較遠。實際上，遠處由於空氣中藍色散光的關係，也會比較偏藍。所以在遠處的物件大多會加一層薄薄的藍色。

有人造物時：

尤其是建築物就會有單點透視、兩點透視或三點透視，不過在本書只簡單介紹兩種。

1. 單點透視：

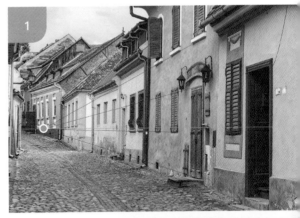

》 如圖 1 沿著粉紅色建築的窗台、窗戶下緣、門的上下緣畫藍線，理論上應該水平且平行的四條藍線卻集中在一點，這就是所謂的單點透視，越遠的東西會越小越集中，在集中點的高度畫一條水平橫線，代表著眼睛（或是相機鏡頭）的高度，稱之為視平線，而我們也會發現眼睛的高度差不多在粉紅色建築的窗戶下緣，與正常眼睛的高度有點出入，所以有可能是觀看者處於較低的下坡位置或是蹲著拍照。

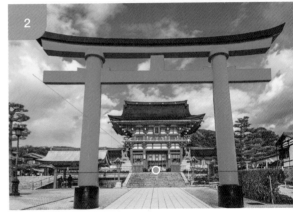

》 如圖 2 沿著地磚、右邊欄杆、鳥居畫線，也會集中在一點。視平線既然是眼睛的高度，那自然在視平線上方的東西會看不到它的上面，只看到它的下面；在視平線下方的東西會看到它的上面，而不會看到它的下面。

2. 兩點透視：

» 如圖 3 沿著左邊欄杆往左延伸，會集中在遙遠的左邊一點，沿著右邊欄杆往右延伸，也會集中在遙遠的右邊一點，這兩點剛好在同一水平線上，該水平線也就是視平線。

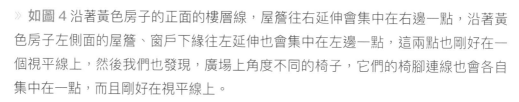

» 如圖 4 沿著黃色房子的正面的樓層線，屋簷往右延伸會集中在右邊一點，沿著黃色房子左側面的屋簷、窗戶下緣往左延伸也會集中在左邊一點，這兩點也剛好在一個視平線上，然後我們也發現，廣場上角度不同的椅子，它們的椅腳連線也會各自集中在一點，而且剛好在視平線上。

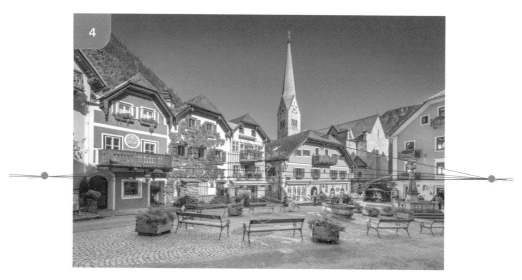

所有物件若有平行的線條，在視覺上一定會集中在視平線上的某點。

3. 結論：

若有人造物時，先利用它們找出集中點，然後畫出視平線，視平線以上的線條都會往下傾斜集中在某點，以下的線條都會往上集中在某點，這些點都會在視平線上，而且視平線以上的窗或是門都會看到它們上緣的內側，視平線以下的屋緣會只看到屋頂而不會看到屋簷下方。了解這樣的原理，可以讓我們畫出來的建築及人造景物更寫實也更有立體和遠近感。

如何運用透視法

4. 單點透視的練習：

重點在先畫出視平線和集中點，接著畫出物件的寬度，寬度的兩側都會延伸到集中點。

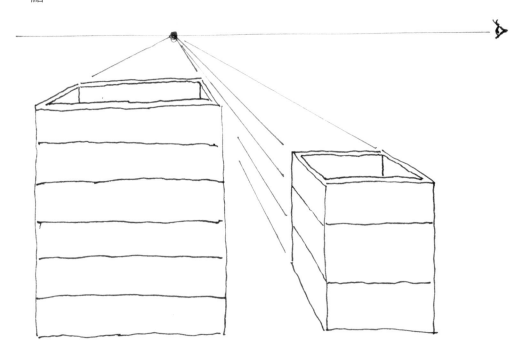

5. 兩點透視的練習：

先畫出視平線和兩個集中點，接著畫出物件高度和門窗高度，高度的上下都會延伸到集中點。

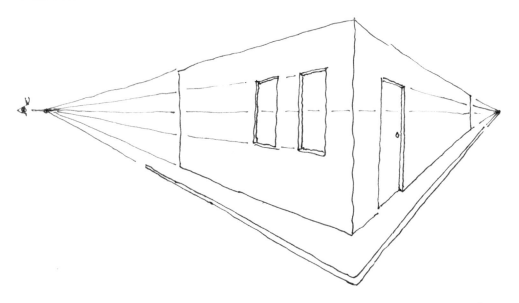

Chapter
04

風景畫實踐

日本富士山
Mount Fuji

複雜度：★　技巧：★

簡單的遠近透視及近處綠色植物的表現

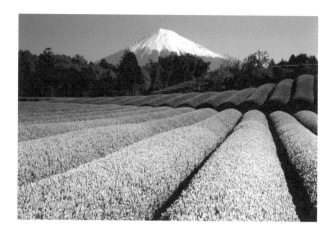

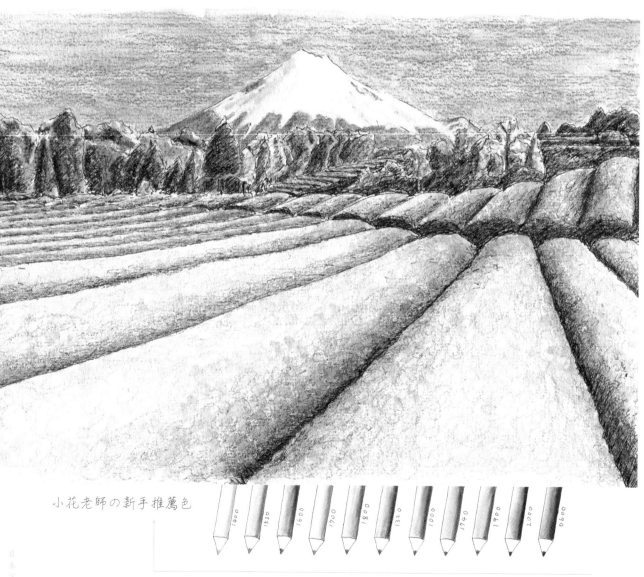

小花老師の新手推薦色

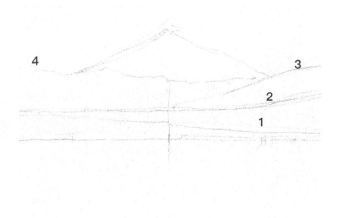

1 用鉛筆在畫面約 1/2 處畫一條橫線，接著在橫線的中間再畫一條垂直參考線，依照 1、2、3、4 順序畫出橫線，4 的高度約在上方 1/4，代表左邊樹林，2 代表上方之茶園區域。在中上方畫出富士山，可高一點無妨。

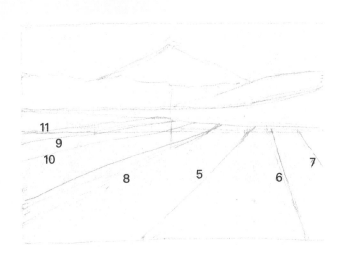

2 依序畫出 5、6、7、8、9、10、11 等斜線代表下方茶園，斜線間距上方較窄，下方較寬。

3 接著以代針筆將下方茶園畫出，每排茶園上方會有圓弧，眼睛所見的茶園，右方偏垂直，左方偏水平，尤其是 9 的左方已接近水平，而且每排茶園的距離也會明顯小很多，在此約略畫 5 ～ 7 排即可。

4 觀察中間茶園下方和下方茶園上方的相對位置,小心地畫出中間的茶園。此部分和下方茶園一樣,越右邊越垂直,越左邊越水平,茶園排數基本上和下方茶園一樣。

5 接著把左邊小山坡的樹叢輪廓簡略畫出。若一開始高度畫得不理想沒關係,多畫幾條線去修正就好。

6 把中間茶園梯田的部分依序畫出,一開始往右下傾斜,但隨著位置越高越往右上傾斜。

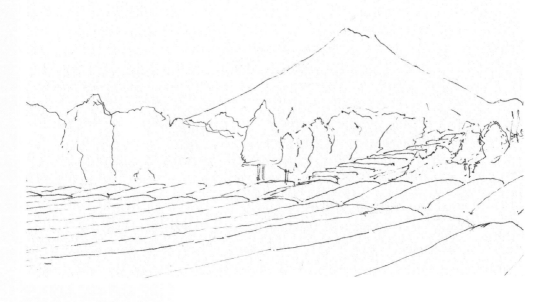

7 先把剩下的樹林輪廓簡略畫出，看得比較清楚的大樹可以先獨立畫出，接著把富士山的輪廓輕輕畫上。

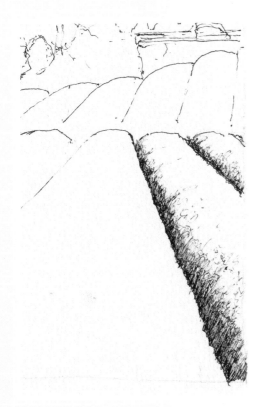

8 利用右下兩排茶園練習畫斜排線陰影，由於陰影很深，線條盡量密集且深色。靠近左邊最深，可用代針筆畫出較粗且銳利的邊緣線；右邊則逐漸變稀疏且淺色，盡量將代針筆拿斜，輕輕摩擦紙張，讓墨色稀疏。淺色處可加入些許小的橢圓圈圈，讓其感覺像茶葉的樣子。

9 由於右側第三條縫隙已經
往左傾斜，以前步驟相同畫法
，但變成右側深且邊緣銳利，
左側逐漸變稀疏，可以延伸得
較寬。

10 接著如圖幫比較乾淨的
中間茶樹，用代針筆斜斜輕輕
摩擦帶出顏色，讓它有點立體
感。

11 剩下的左側茶樹，每排
都是右下較深，但沒有前面步
驟來得那麼黑，右上較淺，也
可留白。

12 將中間茶樹的深色陰影用代針筆畫出，先畫最深的部分。

13 再將稍暗的陰影輕柔地用代針筆線條帶過，一樣是斜斜輕輕地摩擦帶色。右邊略深，左邊略淺。

14 將右上區域遠處樹叢的陰影用斜排線標出。

15 沿著上個步驟往左處理
樹叢陰影，較亮部分空出來，
若有些較明顯的枝幹也可以
輕輕畫出來。

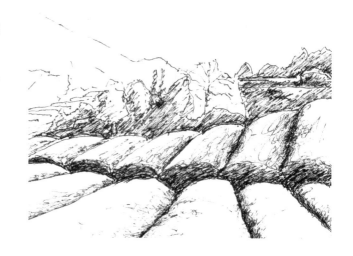

16 將小梯田的陰影畫出。

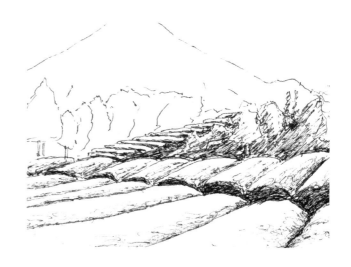

17 接著畫出樹林陰影，要
畫出深淺明顯界線，大多都是
下方和左方較深，上方較淺。
下方可以隨意畫出一些樹幹，
更有樹林的感覺。

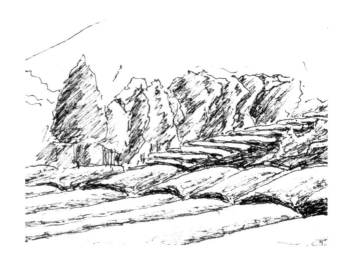

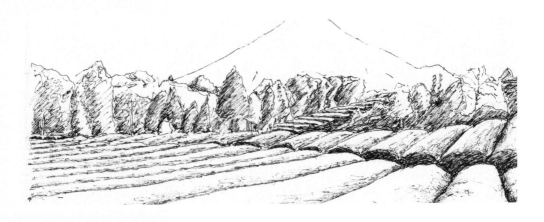

18 最後把左邊樹林陰影補完，重點在於和下方茶樹相接的地方，陰影要很深。到這裡線稿就完成了。

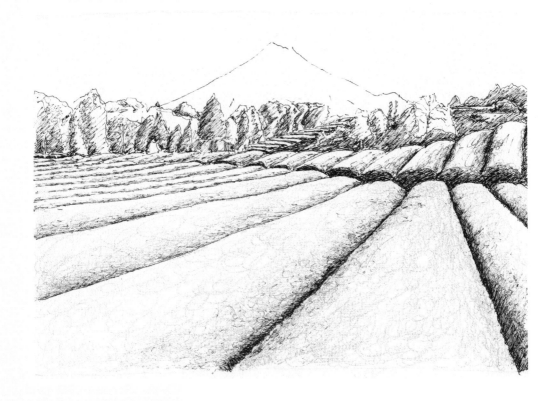

19 先在較大面積的幾個茶樹上塗上淡淡的黃綠色(1400)，以筆尖繞圈圈的方式塗抹，深色處可稍微重一點。

CH.04 風景畫實踐

20 在最亮的區域以外，加上草綠色 (1530)，最暗的地方加上墨綠色 (1600)，塗抹方式如上個步驟，以筆尖繞圈圈的方式上色。這時候茶樹的立體感會更明顯。

21 因為茶樹算是近景，所以要將淺色的部分疊上一層薄薄的芥末黃 (1700)，深色的地方疊上磚紅色 (1800)，加強茶樹顏色層次。

22 水筆以輕點的方式上水，水不可過多，但由於面積很大，途中必須將筆擦乾再次擠水。深色處點比較密，尤其是深淺的交界線，淺色處可以有較多留白不點水。

23 把左邊剩下的茶樹顏色補上，不用黃綠色，淺色的部分以草綠色代替並疊上一點點芥末黃，深色的部分墨綠色要較多，再疊上一些磚紅。由於區塊較小直接塗過上色，再用水筆輕輕刷過即可，留白不點水區域少。

24 上方的茶樹，上色要偏重墨綠色，其他顏色和上面步驟同，上水的方式，淺色處輕點，部分留白，深色處點滿。

25 梯田的部分，以墨綠色為主，帶一點點草綠色和深綠色 (1320)，水筆刷過即可。

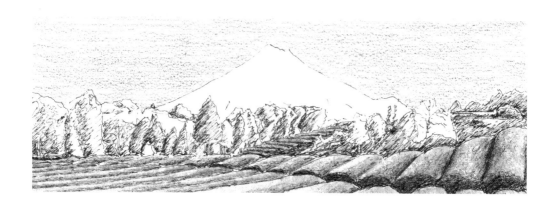

26 天空以亮藍色 (1000) 橫向筆觸塗抹，盡量均勻。

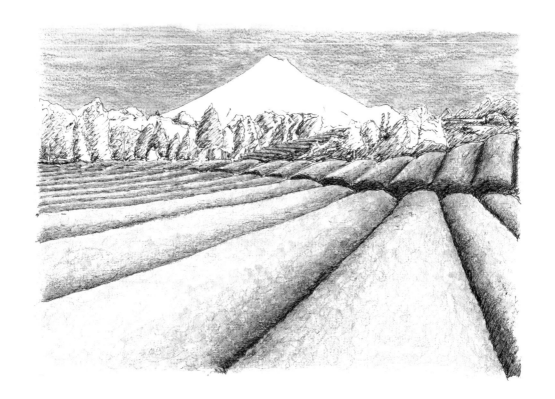

27 接著以水筆橫向刷上水，已經上水的部分盡量不要
重複來回刷，以減少刷痕，水量要多。山的右方接近樹林
的部分，可以用水筆帶一點亮藍色在樹的縫隙裡。

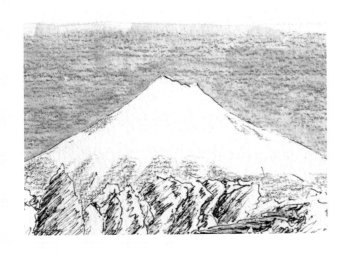

28 山麓的部分以群青色 (0820) 為主，可以疊上薄薄的亮藍色。

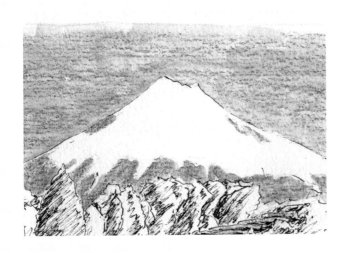

29 以水筆仔細加水。

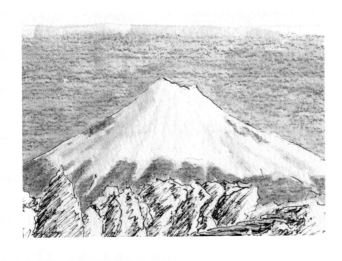

30 用乾淨水筆去沾山麓的顏色，再以更淺的顏色做出陰影。若顏色不夠，可用水筆沾色鉛筆筆芯後再上色。

CH.04 風景畫實踐

31 在圖中的幾個區域塗上一點深土黃 (1740)、咖啡色 (1900) 和深咖啡 (2000)，之後用水筆溶開。

32 上方樹林處用草綠色去塗抹，尤其是較亮的部分，之後再以水筆溶開。

33 最後在所有深色的地方塗上深綠色，用水筆輕點的方式上水，要點滿。樹幹樹枝的部分可以加一些咖啡色或深咖啡加強一下。

34 這個區塊的樹,深色部分先塗上咖啡色,整體都以深綠色處理,一樣用水筆輕點方式加水。

35 區域中間偏右區塊可以用暗紅色(0600)輕輕帶一下,樹幹的部分用深咖啡畫過不用畫滿,淺色部分以草綠色帶過,都用水筆輕點方式加水。

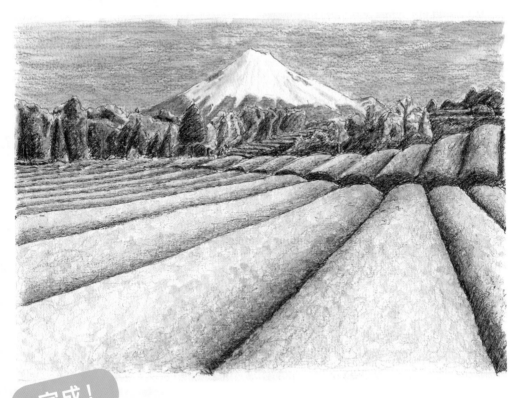

完成!

36 最後深色處都以深綠色用力塗,然後輕點加水即完成。

德國山岳風光

Garmisch Partenkirchen Bavaria Germany

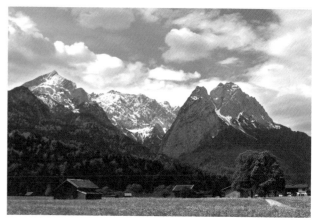

複雜度：★★ 技巧：★

學習重點心技巧
遠山的處理及山上樹林的層次表現

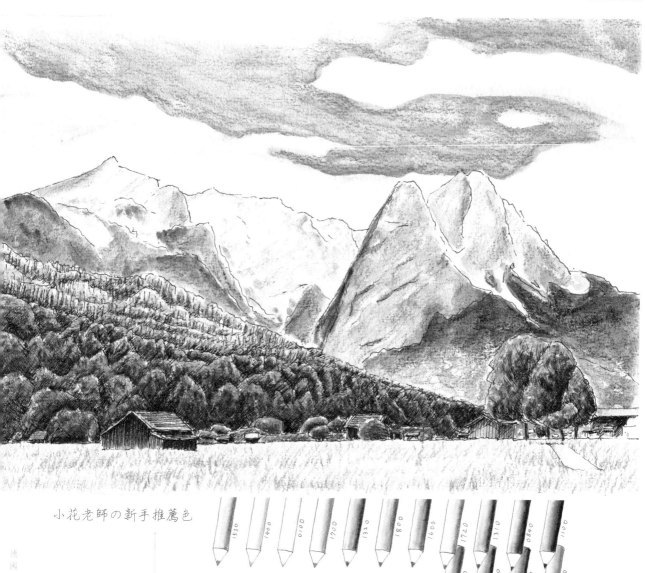

小花老師の新手推薦色

1530　1400　0100　1700　1320　1800　1600　1920　1310　0840　1100

1000　2000　2020　0300

德國山岳風光

1 如圖依序以鉛筆畫出參考線。

2 第一條線為參考地平線，因為天空範圍很大，所以地面高一點也不會有太大影響。依序畫出山坡、山峰，山峰高度 1<2<3。

3 先畫出右下大樹的約略位置，再將各個房子位置標出來。房子1的高度會略高於其他房子。

4 開始使用代針筆畫線稿。
先將前面的大樹畫出，大樹細
看約略由四棵組成，所以在畫
的時候也要約略畫出四棵樹。

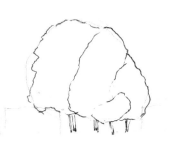

5 最大的房子因為比較近的
關係，底部會略低於地平線，
利用代針筆畫出底部參差不
齊的感覺。接著在鉛筆線長方
形的右下四分之一處畫出相
鄰小屋，屋簷會稍稍往右上傾
斜。

6 再將大房子畫好，屋頂會
稍稍往右下傾斜。

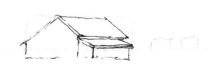

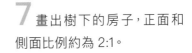

7 畫出樹下的房子，正面和側面比例約為 2:1。

8 先把樹的位置畫出來，再把房子畫好，右側較低的屋簷會微微向右上傾斜。

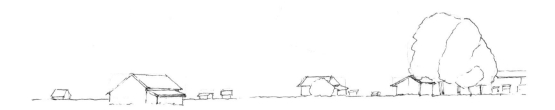

9 將剩下的小房子或是看不清楚的人造物,畫出各種長方形來代替。
之後加上地平線。

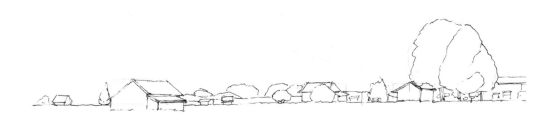

10 將房子後方較清晰的樹叢概略畫出,看不清楚的部分就用線條帶過。

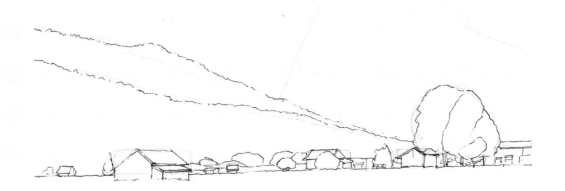

11 將左邊兩個山坡的稜線畫出，線條不要太直，讓線條感覺有起伏斷續，樹梢的線條可以稍微劇烈抖動。

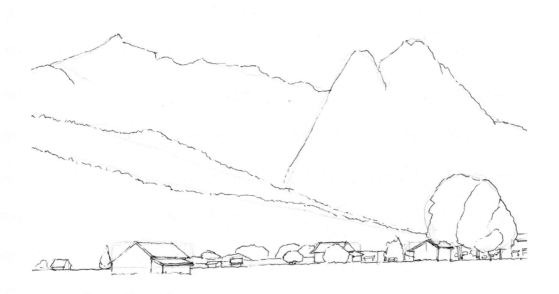

12 把高山的稜線畫出，線條一樣不要太直，但並不像山坡上的樹梢一樣抖動得那麼劇烈。畫完後就可以用橡皮擦將之前的參考鉛筆線擦去。

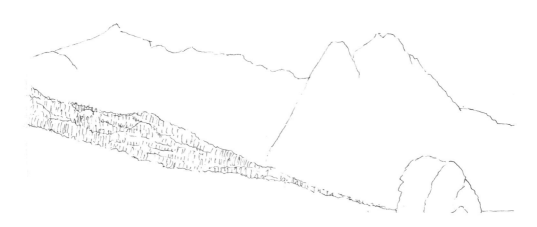

13 由於這個區域的樹比較遠,看起來大多較筆直,
所以在這個區域,畫一些直線代表樹林。裡面還有細分幾
個層次,大略畫出來即可,不必勉強要畫到完全一樣。

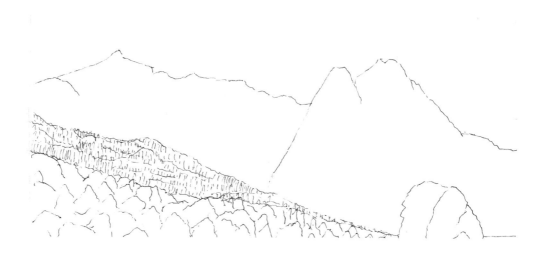

14 這個區域的樹比較近,感覺比較大,所以大多用
較寬的三角頂(人字形)來畫。線條用來代表深色和淺色
的交接處,這樣想比較容易理解。

15 在右下方的大樹下方畫出一條小路，形狀為梯形，往右下延伸，上面窄，下面寬，左上角和右下角可以小小突出。

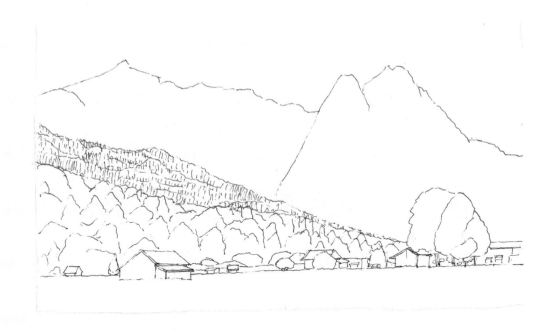

16 除了將高山的稜線畫出來外，仔細觀察山的深淺線條，在高山上面畫一些線條，代表山的凹凸、高低以及明暗界線。

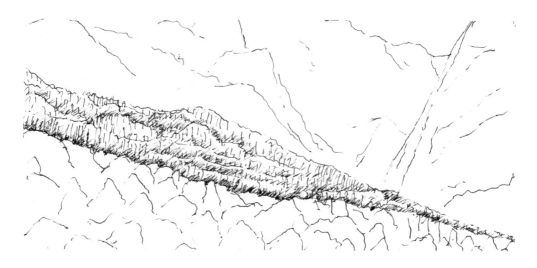

17 以斜排線的方式，幫山丘上的樹林標出基礎明暗。

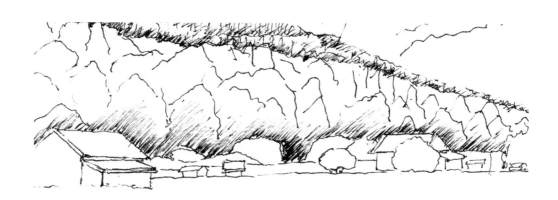

18 為了突顯前景，下方山丘底部可用較密集的斜排線
處理。尤其是和房子交界處，要更為深色清晰。

19 之前若有失手的地方，
也可以趁此機會加深修改。

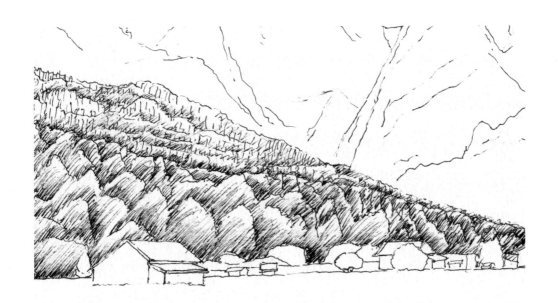

20 在線條的上方都用斜排線加深，製造立體感。斜排
線在此可以加入少許弧度，呈現樹的立體感。

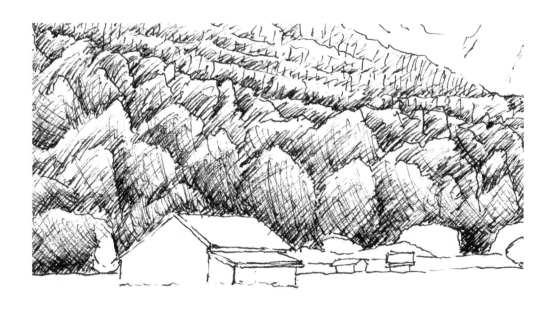

21 在下方比較暗的地方，可以加入另一方向的斜排線，讓明暗更為加深。

22 將右下方的大樹，加上斜排線，製造明暗，每棵樹都是右下暗，左上亮，之後幫樹幹加深線條。

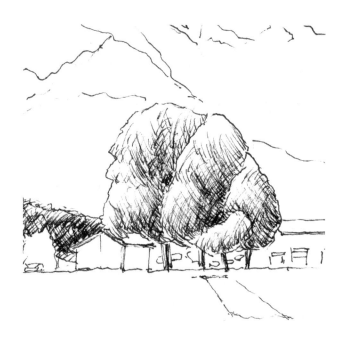

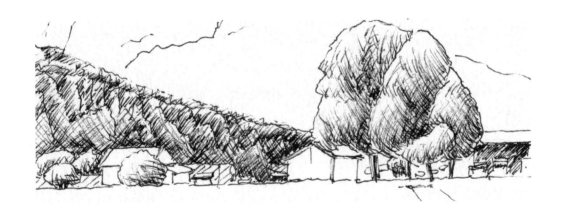

23 將地平線附近的小樹叢和小房子都加上明暗陰影。

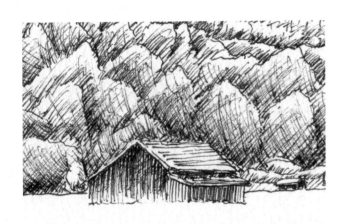

24 房子屋頂畫橫線條，牆面畫直線條，比較黑的牆面直線會比較密集，屋簷下方加深。

25 其他房子都以類似方式處理，到此代針筆的工作告一段落。

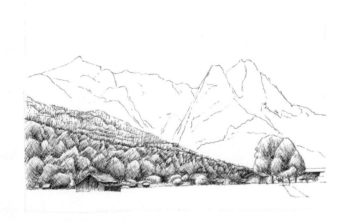

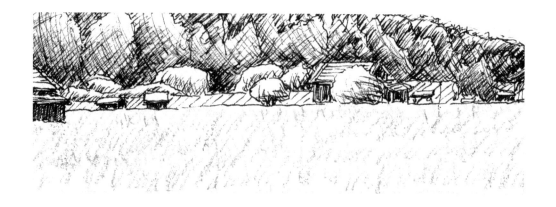

26 先以草綠色 (1530) 畫出大部分的直線條（草），加上黃綠色 (1400) 的直線條點綴，以檸檬黃 (0100) 在草綠色直線條上方畫短線（花），最後加上芥末黃 (1700) 點綴。

27 以水筆輕劃的方式幫花草加水，運筆要輕快，不要逗留，避免來回塗刷，這樣才能保留原有色鉛筆筆觸，也不必將全部的色鉛筆處都加到水，留一些乾的筆觸，這樣才能增加顏色層次。也可等水乾後，再重複上一次動作 (26 ～ 27)，增加顏色層次。

28 先以深綠色 (1320) 畫直線，並不需要畫在代針筆線上，比較暗的地方，需塗上深綠色，然後以大面積塗抹的方式，輕塗上一層草綠色，在淺色的地方，以直線的方式畫上檸檬黃，不可下手太重。

29 用水筆以輕快的筆法將山丘樹林加水，深色部分水要塗滿，淺色部分不必全部畫到水，這樣深淺色才會更明顯。

30 以深綠色用力塗滿深色部分，淺色部分使用草綠色以點的方式帶過，不須太用力，深淺色需要有重疊的部分。深色部分可以再疊上磚紅色 (1800) 和墨綠色 (1600)，淺色的部分可以疊上一些淺土黃 (1720)。

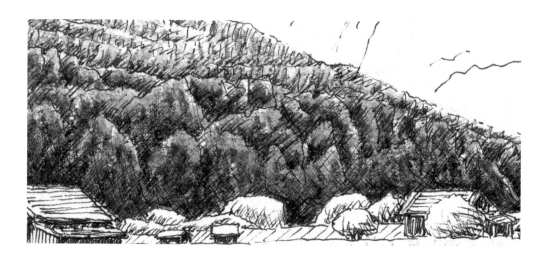

31 以水筆筆側點壓的方式加水，先點淺色部分，再處理深色。淺色部分不能點滿，須留沒加水的部分，深色部分盡量塗滿，尤其與下方房子或小樹叢接觸的部分。

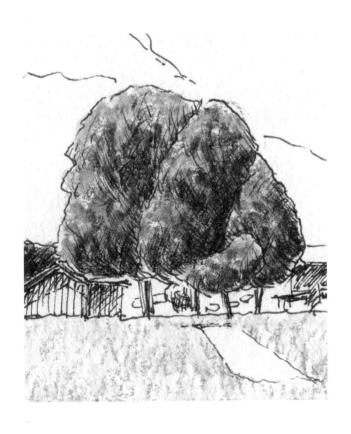

32 深色部分以深綠色用力塗滿，之後全部以草綠色塗過一次，淺色的部分可以加點黃綠色和淺土黃，接著以上述方式（步驟 31）加水處理。

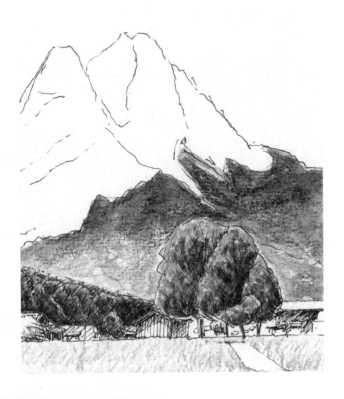

33 山麓部分由下而上以鐵綠 (1310)、鐵藍 (0840)，深靛藍 (1100) 銜接上，最淺的地方可以加一些草綠色，加上稍多的水，淺色地方可以有沒加到水的部分。

34 山的部分先用鐵藍和
深靛藍輕塗一層，只有雪的地
方才留白，加水時，水量稍多，
雪地不加水。等乾後再用深靛
藍加強深色部分並加水。

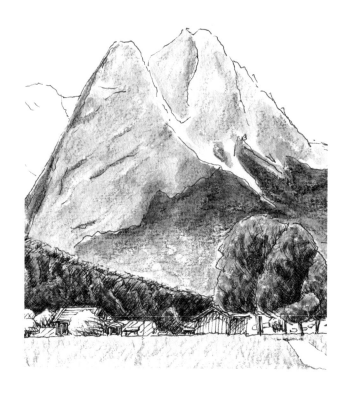

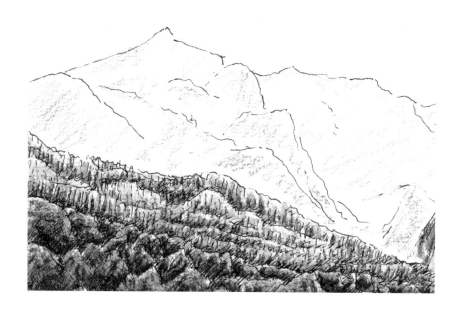

35 先塗上一層鐵藍色。

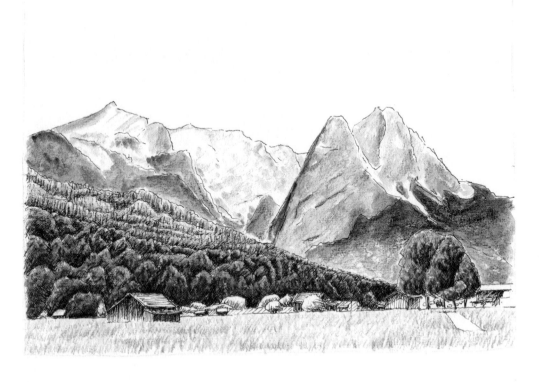

36 之後畫法如同右邊的山脈,用鐵藍和深靛藍去處理山脈的深淺,不用太仔細去畫到一模一樣,觀察出概略深淺就可以。

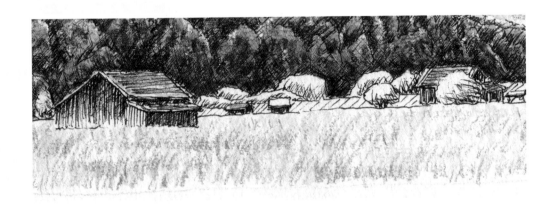

37 房子的瓦片可以用磚紅色畫上橫線,比較亮的部分可以加上少許亮橘色 (0300),水筆加水也是橫畫,以保留筆觸。

38 牆面和屋簷下都用墨灰色 (2020) 處理。

39 其他的房屋和小東西可以填上自己喜歡的顏色，記得屋簷下還是要用墨灰色處理陰影。

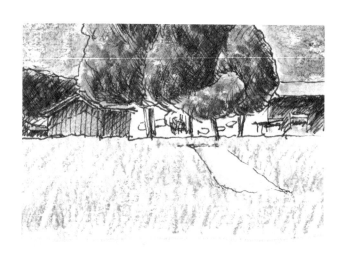

40 下方的小樹叢，以草綠色、深綠色和墨綠色處理，樹幹可以使用深咖啡 (2000)。

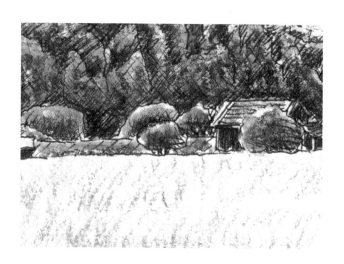

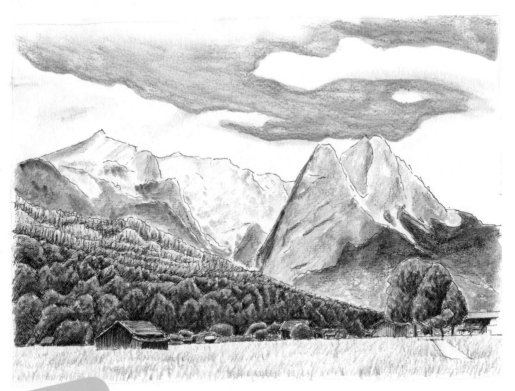

完成！

41 最後使用亮藍色 (1000) 畫天空，有雲的地方留白即可。

荷蘭鬱金香花田

Tulip fields in Netherlands

複雜度：★★　技巧：★✫

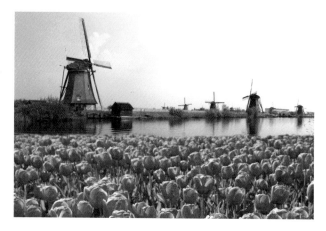

學習重點 & 技巧：
花海的表現及水中倒影的呈現

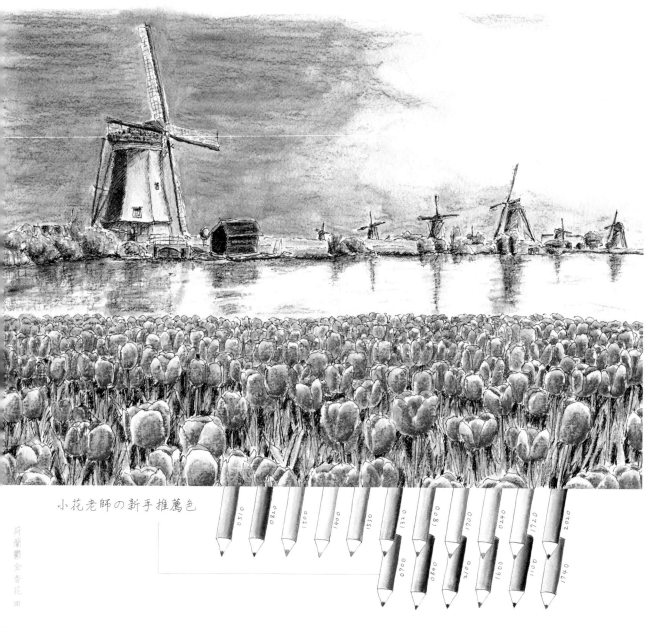

小花老師の新手推薦色

1 先在畫面中間畫一條橫線當成水岸線，線微微向左下傾斜，接著在下方自行抓一個距離，畫一條水平線，當成鬱金香的頂線，最後在水岸線上方畫一條地平線，線微微往左上傾斜。

2 在地平線正中間畫一個小小方形代表最遠處的風車，在左邊約 1/4 處畫一條垂直線，高度不要超過天空的一半，寬度往左延伸形成一個長方形，代表最近的風車。在右邊約 1/4 處（可以右邊一點），畫一個長方形代表第二近的風車，高度不要超過第一個的一半。

3 在最近和最遠風車間畫一個長方形代表水邊小屋，最遠和次近風車之間畫兩個小長方形代表風車，間距差不多，右邊略寬，其中可以再放進一個小長方形代表遠處風車，最右邊的部分在約略的位置上畫兩個長方形當風車即可。

4 以代針筆將水邊小屋畫出來，左面以斜排線加深，正面以些微橫線條帶過。加深和水相接的水岸，接著畫出左邊的水閘門，閘門上緣會有陰影。

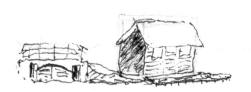

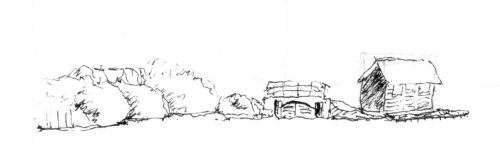

5 向左將草叢和樹叢概略框出，線條不要太清楚，較突出處可以用鋸齒狀線條表現。樹叢間較暗，可用斜排線加深，後面藏有一個房子可畫可不畫。

荷蘭鬱金香花田

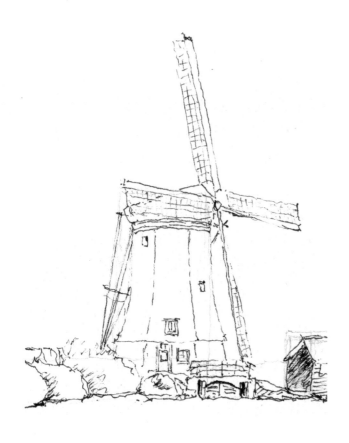

6 先畫風車葉片,上下葉片長度差不多,上方可以略短,左邊比右邊長,都有點左上往右下傾斜。輕輕畫出葉片上的網格,不能太清楚,虛線佳。接著把風車本體畫出來,遇到葉片網時,線條必須為虛線,才會覺得葉片在前方。塔分為三個面,直線條越往下方越向外傾斜,最後將門窗和支架畫出。

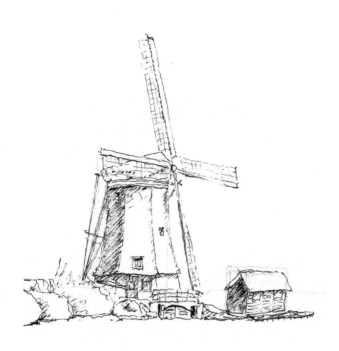

7 把風車的陰影畫出,風車塔的最左面和中間面上方以斜排線加深,塔下屋簷遮蔽處及水邊小屋屋簷下皆以相同方式加上陰影。

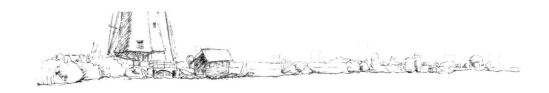

8 接著把水岸邊的樹叢草叢都畫出來,並補上陰影,陰影所在的位置大多是左下方,再把綠色和黃色草叢的界線畫出。

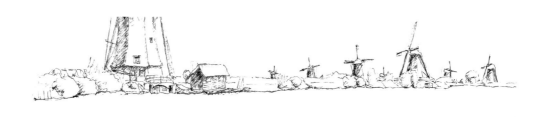

9 把剩下的風車都畫出來,方法如同最近最大的,先畫葉片再畫塔,中型看得到塔的三個面都要畫出來,左面最深,中間其次。小型則直接畫左邊陰影即可。

10 接著準備畫鬱金香花海,先從下方畫起,若沒把握可以先用鉛筆概略框出花朵大小,下方花朵視覺上會較大,大小約為花海高度的 1/4 左右,可略小一點點,但千萬不要太小,會畫不完。

11 依角度不同，鬱金香的
花形大約分為 **1**、**2** 這兩種，
其中的變化只是有些花瓣靠
左有些靠右而已。

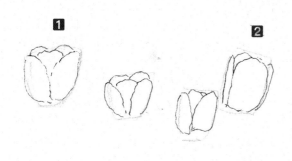

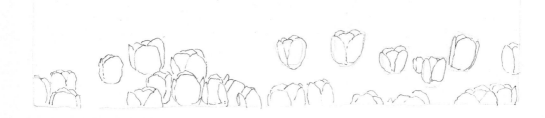

12 畫面最下方可以畫一些截掉的鬱金香，大部分的寬
度都比上面來得寬。

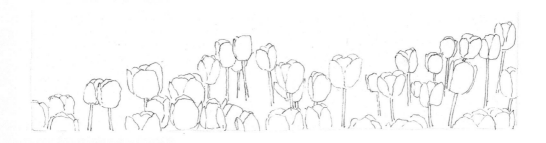

13 由下往上，由近而遠畫出花朵，並補上適當粗細的
花梗，注意不要畫得過高太接近花海的上緣線。

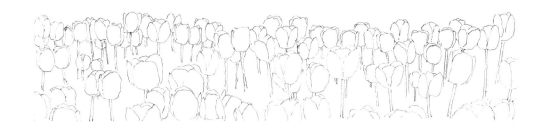

14 開始自由發揮畫出花朵，位置完全可以自行決定，
越上面基本上會愈小朵，到一個高度後，要想辦法用花朵
把左右縫隙填滿。

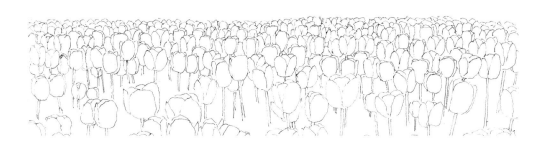

15 越上面的花朵被遮住的地方越多，一開始可能被遮
住 1/3 或 1/4，往上逐漸增加至 1/2 甚至 2/3，最後頂端
只需畫一些小弧線就可以了。

16 在花朵下方空隙處，畫
上大量細長的葉子，並加深陰
影處。加深的地方以葉子縫隙
為主，尤其是花朵的四周和花
梗的兩側。

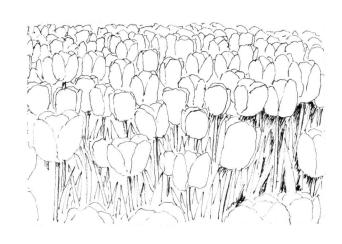

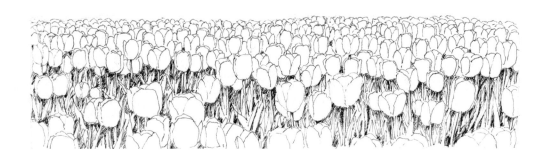

17 將所有的葉子縫隙加深。

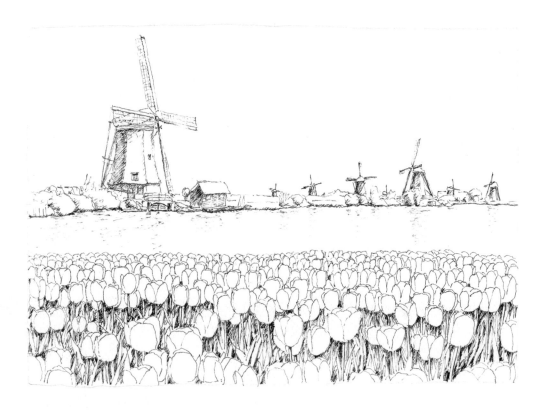

18 將水邊的陰影加強，並將水上比較深色的倒影，輕快地用代針筆線左右來回畫出，不能太清楚。到這裡線稿完成。

19 任意找個紅色來當鬱金香的顏色，這裡是用櫻桃紅（0510）。上色於花瓣的下方，上方盡量留些許白色。

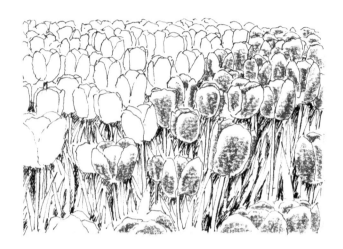

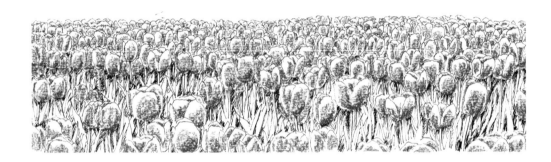

20 下半部較近的花瓣留白較多，上半部遠處的留白少，少數幾朵較矮沒被陽光照到的花朵可以塗得滿及重一點。

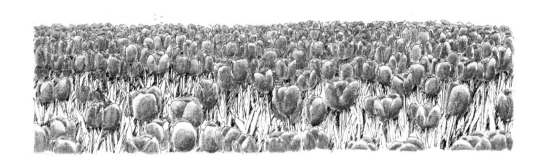

21 以水筆加水，遠處的點過即可，但是可以點滿一點，留白少；近處的花瓣可輕刷帶過，留白多，花朵的下方要塗滿一點。

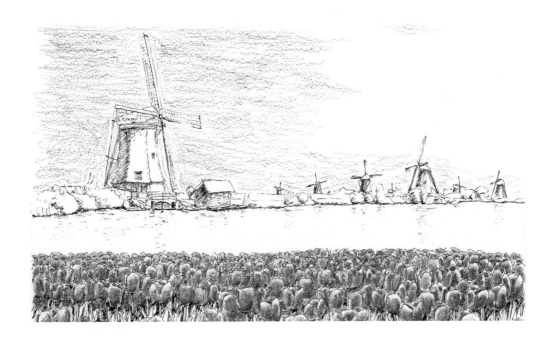

22 這次選用群青色 (0820) 來當天空的顏色，顏色的選擇很自由，只要是乾淨的藍色都適合當天空。左上角稍微重一點，不要漏掉任何縫隙，葉片的網狀縫隙內也要輕塗一些。

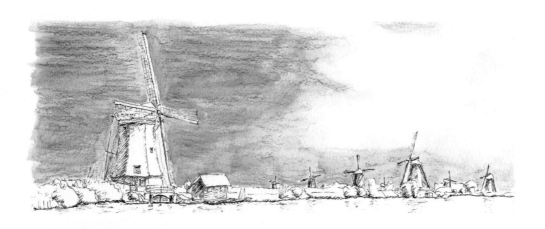

23 水筆加水水量必須多，並以橫向筆觸塗抹上水，風車葉片的網狀縫隙用點的帶過即可。

24 先用原野綠 (1500) 和黃綠色 (1400) 塗在葉子較亮的地方，兩個顏色可以重疊，也可以分開。盡量避開花梗的部分。

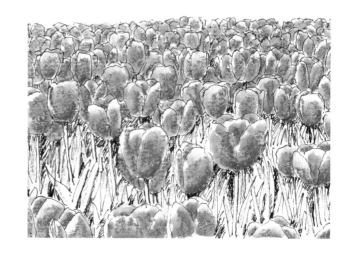

25 接著用草綠色 (1530) 塗滿剩下沒塗到的葉子部分，亮處及暗處皆可以塗，深色部分用深綠色 (1320) 塗抹。一樣要避開花梗，但不小心塗到沒關係。

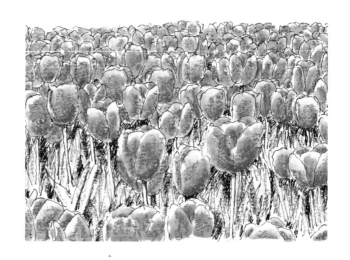

26 以水筆加水時，要注意不要塗到花梗，葉子淺色部分可以不用塗滿水，深色處一定要仔細填滿水。

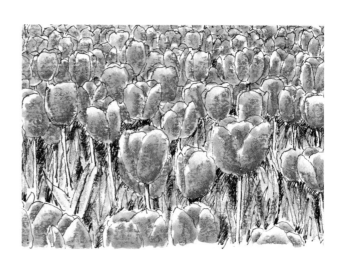

荷蘭鬱金香花田

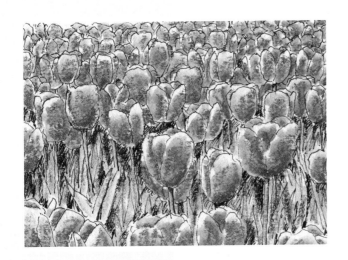

27 花梗的地方使用磚紅色 (1800) 帶過,可以加上微量的黃綠色,之後加水刷過就好。

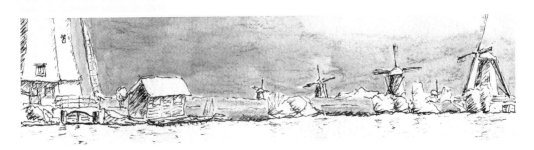

28 草地以草綠色為主,深色可添加深綠色和磚紅色,淺色可以帶一點點芥末黃 (1700),黃色草地的部分以金黃色 (0240) 為主,較暗的地方可以帶一點點淺土黃 (1720),之後加水刷過。

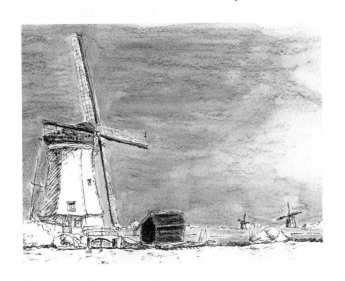

29 將所有風車的頂和葉片都用墨灰色 (2020) 加上深土黃 (1740) 塗上,墨灰色比例較多,使其看起來黑中帶有其他顏色。有葉片擋住的頂要用點的,留下些許淺網狀,接著將水邊小屋也用這兩個顏色處理,但會更重一些,尤其是小屋的左面。

30 把最近的風車著色，塔身主要使用磚紅色，淡淡的就好，可以帶一點淺土黃，陰影的地方疊上墨灰色來處理。風車的一樓主要是金黃色，深色處可帶一點墨灰色和深土黃，風車頂和塔之間的圈以芥末黃塗過，深色處再用墨灰色加深，門窗等小地方的顏色可以自由發揮。

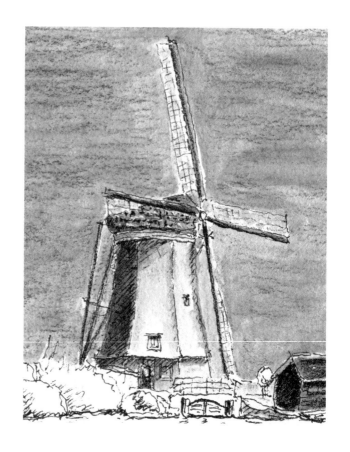

31 風車左下方的草叢樹叢以草綠色為主，深色處可疊上深綠色和磚紅色，淺色處可疊上芥末黃。若有畫隱藏在後面的房子，可以用和水邊小屋相同的配色處理。

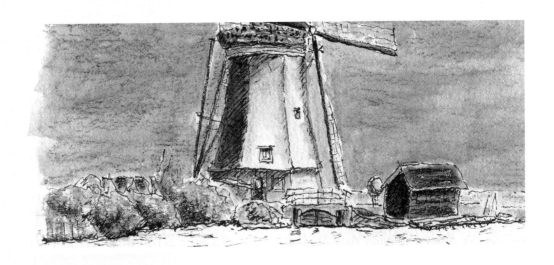

32 閘門的基座以磚紅色處理，門用深土黃，旁邊小屋的平台用淺土黃淡淡帶過。

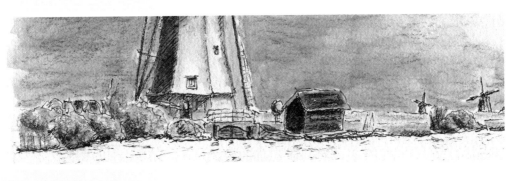

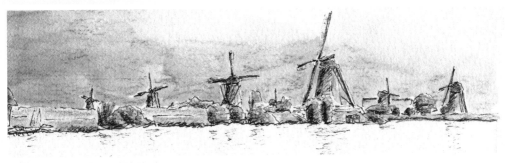

33 將所有的樹叢草叢都塗上一層黃綠色，深色處疊上深綠色和磚紅色，淺色處疊上一點淺土黃。風車的塔都用一點點磚紅和淺土黃處理，陰影處加上墨灰色。閘門處理方式如前步驟，右邊遠處的房子用深靛藍 (1100) 帶過。

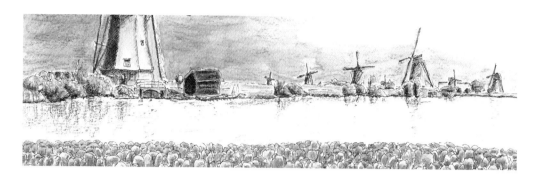

34 水面上的倒影顏色會和上面的影子類
似，所以可以選同顏色或是類似色系但稍微暗
一點的顏色。綠色的部分會以墨綠色 (1600)
為主，淺色的地方用草綠色和淺土黃，以垂直
的筆觸塗抹。

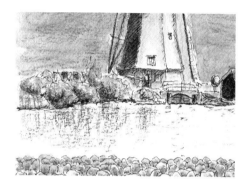

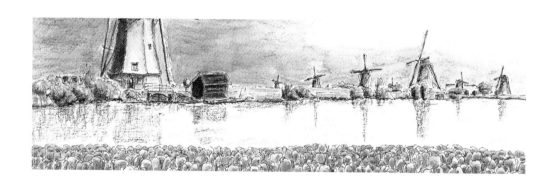

35 亦可用與上面實物相同顏色畫倒影，
只是要再加上一層炭灰色 (2100)，水岸邊較
深，也要用炭灰色加強一下，沒有倒影的地方
可用鐵藍色 (0840) 輕塗。

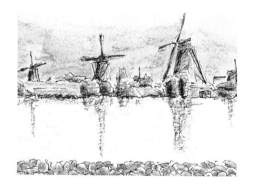

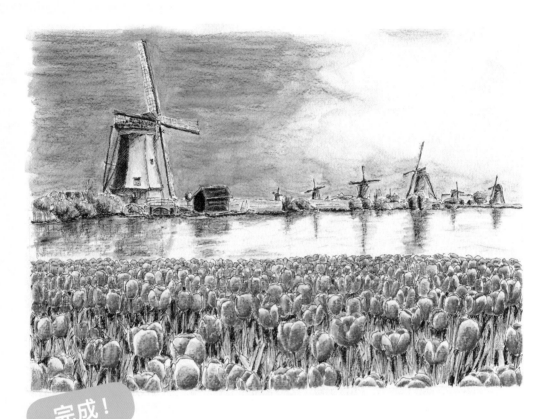

完成！

36 最後以橫向的水筆筆觸快速刷過，靠岸邊處要刷得比較滿，靠花的那側會有較大的縫隙，沒刷到的地方會形成反光的樣子。天空可以加入微微的桃紅色 (0700) 和金黃色增加天空的變化。

法國修道院薰衣草田野

Sénanque Abbey with lavender fields

複雜度：★★　技巧：★★

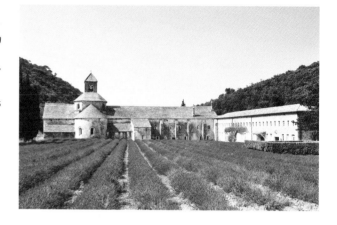

學習重點 & 技巧：

單點透視的應用及表現

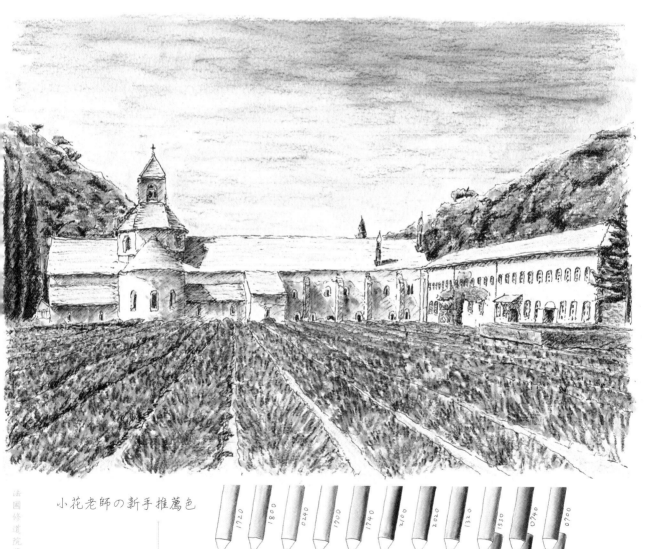

小花老師の新手推薦色

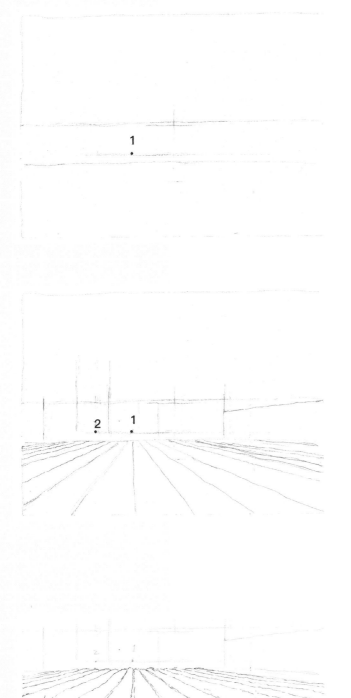

1 先在畫面1/2畫一條橫線當成房子的屋頂線，可以比1/2高一點點，往下方1/4畫一條水平線當成視平線，所有薰衣草田的排列都會集中在這條線上的透視點 **1**，位置大約會在左邊1/3處，可以再靠中間一點。在視平線下方畫一條橫線代表薰衣草田和房子的界線。

2 先將薰衣草田的排列概略畫出，中間會比較寬，越往兩旁會越窄，然後再把鐘塔的位置和房子左側的空間概略標出，接著在視平線上找出透視點 **2**，也就是約略在鐘塔中間的位置，沿著畫出右邊房子的屋簷線。

3 以代針筆把薰衣草田的排列畫出，不用一模一樣，掌握越往外面越窄的感覺就可以了。

4 把正面房子屋簷畫出，然後開始畫鐘塔，下方屋簷呈圓弧微微向上突出，中間屋簷可以畫出三個面，也是微微向上突出，上方鐘塔部分會呈方形，屋簷下方可加重。

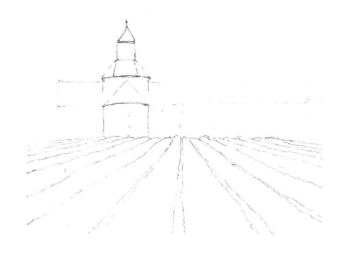

5 屋頂皆以橫線輕輕畫出，可以很密，由於光線的關係右半部大多較密，中間層的細節可以先畫出來，上層的拱窗內會有鐘，用代針筆塗黑表示即可，下層的拱窗可依角度畫出寬度，中間最寬，右邊最窄，窗內塗黑。

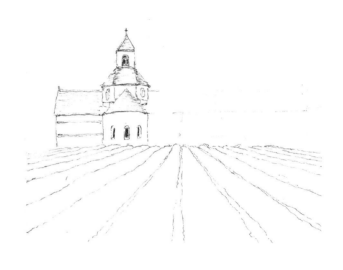

6 從左邊開始將中下層屋簷和拱窗畫出，這邊的拱窗會明顯比鐘塔的小得多，屋簷也要用極輕的筆觸畫橫線帶過。右邊突出的房子屋簷角度會和最下層有所不同，最下層屋頂邊緣看起來會比較直一些。

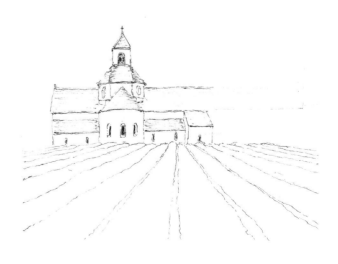

法國修道院薰衣草田野

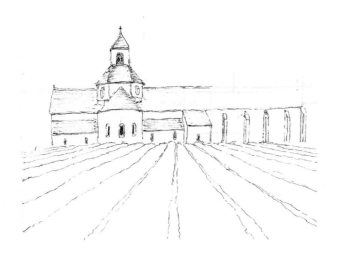

7 接著畫右邊五根柱子，其實每根柱之間寬度不太一樣，大概抓好距離就好，越往右邊，柱子側面看到的部分會越寬。

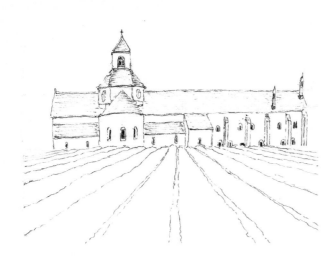

8 根據柱子的相對位置把兩個煙囪畫出，屋頂用極輕橫線畫出，接著補上所有的圓拱窗和門。

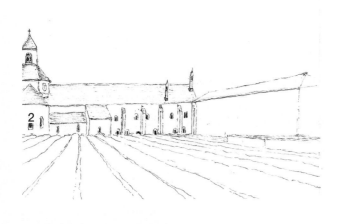

9 將右邊屋子的屋簷畫出，同先前鉛筆稿，會往透視點 2 集中，在右邊先標出轉角的位置，並在右側房子 1/3 處畫出矮樹牆，先往右下微傾斜，轉角後會變成微往右上傾斜。接著把屋頂畫出，一樣會往透視點 2 集中。

10 在右側房子中間偏左的位置輕輕畫一條垂直線,再將分出來的左半邊一樣中間偏左也畫一條垂直線。在左邊兩個區塊內分別塞入七個窗子,窗子只要畫上緣和右側就好,形狀像「7」,窗戶下緣和上緣越往右邊間隔越大,一樣會向透視點 **2** 集中。

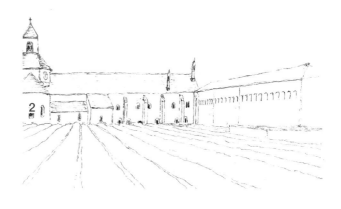

11 將一樓的窗子輪廓畫出,越往右邊窗子越大,會微微往右下傾斜,窗子的位置可以參考上層。幫窗子內加深,下層的窗子上下高度會比上層來得大,牆上植物可以概略框出來。

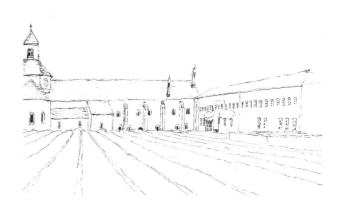

12 接著將所有窗子畫成「∩」型,左上會較重一些些。把下方兩個門畫出,要注意中間門的遮陽棚角度,開著的門可以將內側加深。

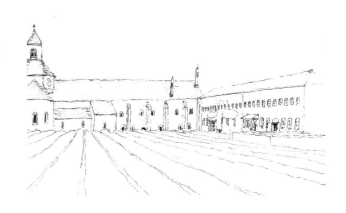

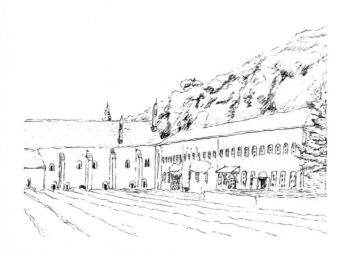

13 概略畫出最右側的樹木輪廓，再把右側後方山的輪廓也概略畫出，簡單補上一些突出的樹，然後以斜排線加深樹的陰影，將右邊的石頭牆面補上。

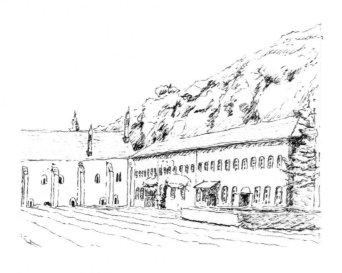

14 把右側房子屋簷下的陰影畫出，轉角右側的陰影可以加深，加強遮陽棚下的陰影，若窗子陰影不明顯也可以追加。加強牆面上植物下方的陰影，右下矮樹牆的陰影也要做出來。

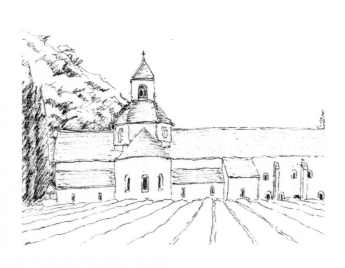

15 將左邊山的輪廓概略畫出，並把山上的樹叢明暗畫出來。將房子左側樹木的輪廓及深淺畫出，下方補上草的形狀，然後畫出樹與房子間縫隙內的細節。

16 將房子屋簷造成的陰影畫出來，此部分會較淺，鐘塔和房子造成的陰影會較深一點，要注意柱子上也會有點陰影，別忘了幫煙囪畫陰影，陰影基本上都會往右側去。

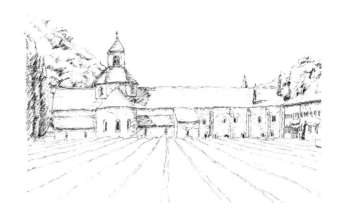

17 把左側樹木在薰衣草上的陰影畫出，接著從左到右畫出薰衣草的陰影。從中間直排以左陰影皆在草的右方，且較深色，但往右以後會變成比較沒有陰影，且左邊較深色。畫好以後線稿就完成了。

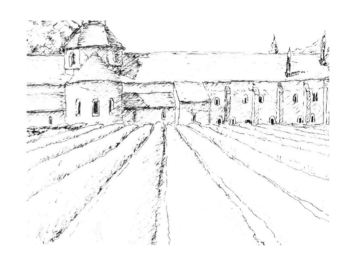

18 針對屋頂著色，在這個進度中，關於建築物的部分，因為光線很亮的緣故，顏色大多不能下太重，使用顏色時，盡量輕，且不需要塗滿。先使用淺土黃 (1720) 輕輕地塗屋頂，也可以再加少量的磚紅色 (1800) 調整顏色。

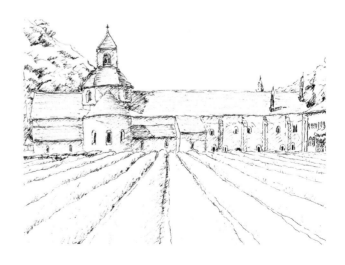

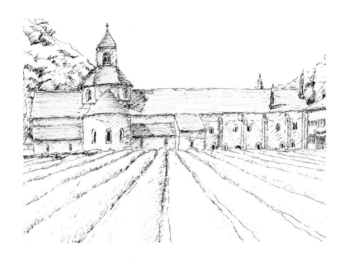

19 接著以稍多的水將顏色帶開，若發現顏色不夠，可以等乾後再補顏色上去，加水的時候可以上得快一點，邊緣的地方要仔細塗滿，但是中間部分沒刷到水也沒關係，鐘塔的屋簷要注意顏色是否左淺右深。

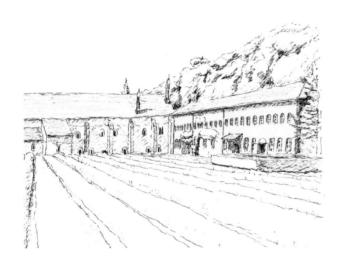

20 左邊的建築著色方法同前步驟，屋頂可用金黃色 (0240) 帶點芥末黃 (1700)，牆面可以用金黃色，屋簷下、窗子內和門內陰影處可以用稍重的金黃色處理。由於牆面顏色非常亮，所以加水時，若發現顏色太重，馬上用衛生紙在畫紙上吸取顏色。

21 最右邊的石頭牆，可以用深土黃 (1740) 點上小短線處理，之後再疊上一點點金黃色，加水也是用水筆筆尖點過就好，和正面建築交接處的柱子也用金黃色處理，如同前個步驟。

22 先以淺土黃處理牆面，要比屋頂略深一點，並根據代針筆線稿所標示出的暗處去加深顏色，窗子內部也可以加重。

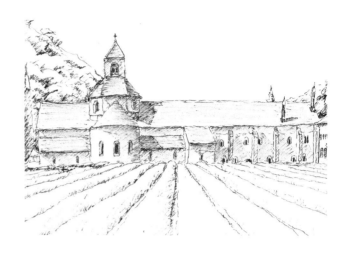

23 以炭灰色 (2100) 加強陰影，可以先畫在屋簷下，接著用水筆溶化帶開，柱子右側也是相同作法，屋頂上較明顯的影子可以稍重一點。

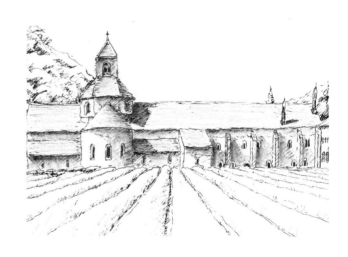

24 接著以墨灰色 (2020) 處理牆上的污漬，用水筆沾色鉛筆筆芯輕點上去就好。然後用炭灰色將右側房子的陰影稍微加強一下即可，顏色不能比前步驟還重。

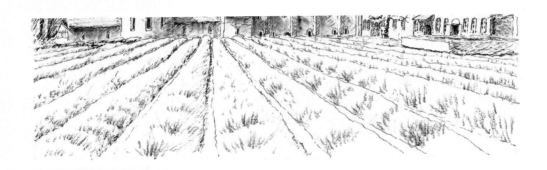

25 以深綠色 (1320) 將薰衣草的綠色部分畫出，用小短線代表，較靠近的線條較長，遠處線條短，左半部薰衣草的綠葉會集中在每排的右下，而右半部的會集中在左下。

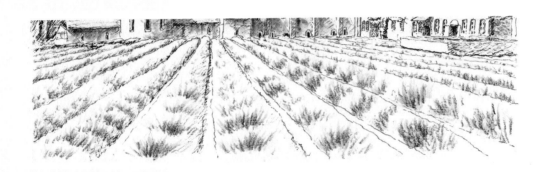

26 然後再加上一點草綠色 (1530)，增加綠色的層次，亦可添加微量的金黃色在較亮的地方，之後用水筆畫過就好，不需要全部畫滿水，近的地方可以刷得比較長，遠處用點的就好，要利用筆觸讓薰衣草的呈現由內往外長的感覺。

CH.04　風景畫實踐

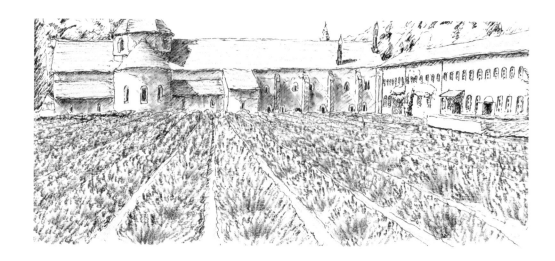

27 在每排薰衣草的縫隙中,塗一點點芥末黃,然後加水刷開。接著用紫紅色 (0740) 來畫薰衣草的花,近處的用點的,可以加點放射狀,遠處用筆芯側面塗抹,偶而帶些點。

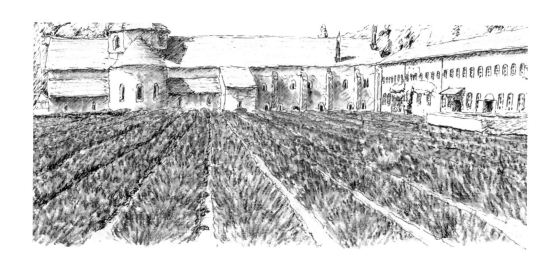

28 可以在薰衣草花上疊上一層薄薄的桃紅色 (0700) 之後加水,遠處用刷的,近處用點的,更近的就用水筆做出有點長線條的感覺,盡量減少留白,待風乾後可以用代針筆補一下陰影的地方。

29 牆上的攀藤植物以草綠色為主，淺色處可以加一點點金黃色，深色處可以加一些深綠色，之後加水充分混合，右邊的矮樹牆以相同方式處理。薰衣草的走道上可以塗上一點點草綠色加水帶開。

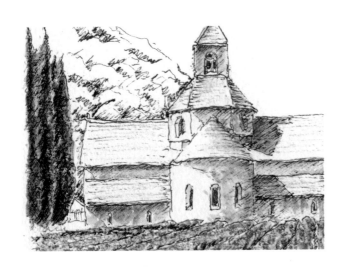

30 最左邊的三棵樹用深綠色處理，下筆要非常重，深色處可以疊上一點磚紅色，淺色處疊上一點草綠色，之後用水筆輕拍上水。深色的地方水一定要上滿。

31 樹下方的草地以黃綠色
為主，可疊上金黃色來調整，
旁邊柵欄後的牆用磚紅色處
理。後面山坡上的樹以深綠色
為主，淺色處以草綠色為主，
可加一點淺土黃，深色處可加
一點咖啡色 (1900)，之後用輕
拍的方式上水。

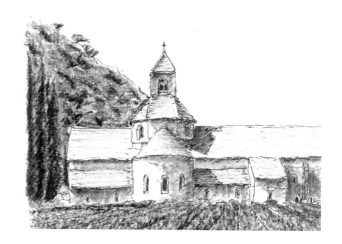

32 右邊山坡的樹比較翠
綠，所以會以草綠色為主，深
色處疊上深綠色和磚紅色，淺
色處疊上金黃色，一樣以輕拍
方式上水，深色處水要上滿，
淺色處可以留白。最右邊的樹
葉以深綠色為主，深色處疊上
磚紅色，樹幹以磚紅色為主，
深色處疊上深咖啡 (2000)。

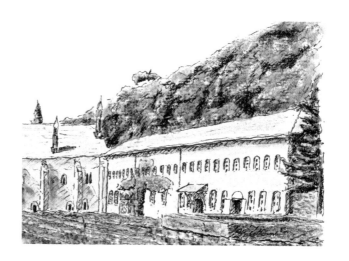

法國修道院薰衣草田野

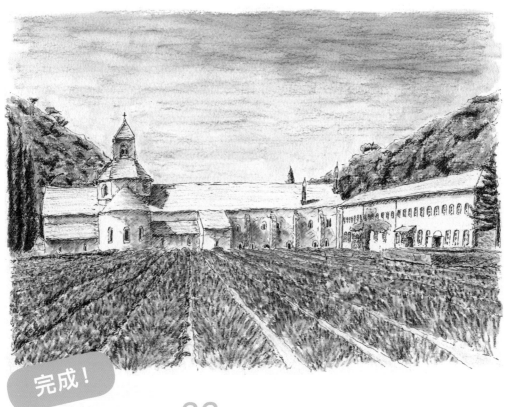

完成！

33 以亮藍色 (1000) 處理天空，右上角較深下方較淺，筆觸一律為橫向，才不會顯得不自然，之後以大量的水刷滿即可，一樣是橫向刷，刷完後即完成。

大溪地渡假小屋

Resort bungalow in Tahiti

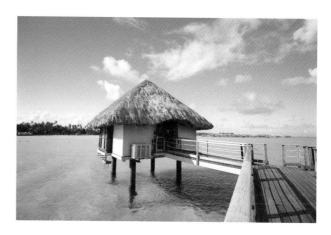

複雜度：★★　技巧：★★★☆

學習重點＆技巧：
兩點透視的應用和近處海面的表現

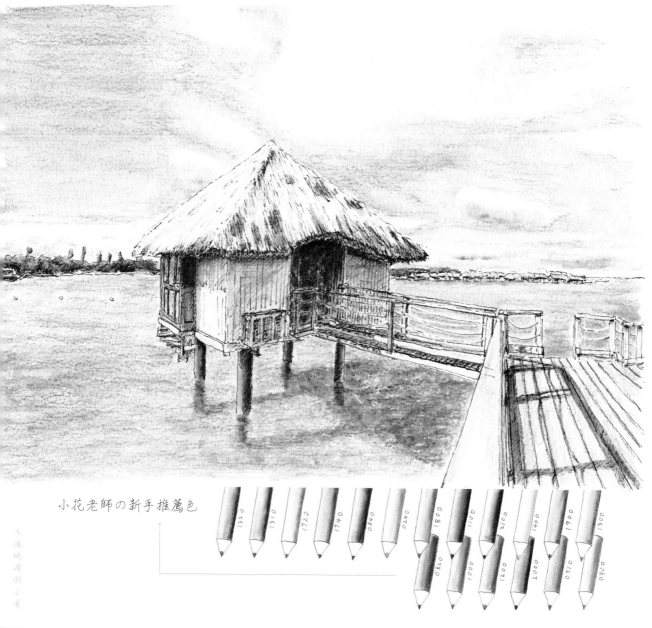

小花老師の新手推薦色

大溪地渡假小屋

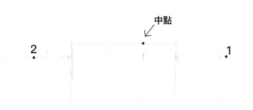

1 先找出畫面中間點，在中間點下方畫一條水平線代表海平面，當作視平線，然後在中間偏左的地方畫一個長方形代表屋子的範圍不含屋頂，長方形高度比水平中線略高，最低不低於 1/4 畫面，左邊線約 1/4 偏右一點，整個寬度約為整個畫面的 1/3。

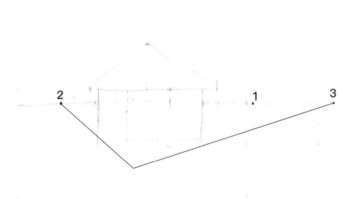

2 將屋頂畫出，高度和下方長方形高度差不多，最尖端在長方形的中間偏左，並在長方形的左邊 1/4 畫一條直線當成小屋轉角。接著在視平線上畫出透視點 **1**、**2**、**3**，**1** 約在右邊空間的 1/2 靠左處，**2** 約在左邊空間 1/2 靠右處，**3** 可以在畫面右邊以外。

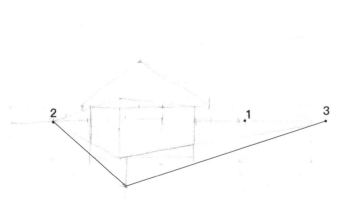

3 在小屋轉角底部畫兩條線與透視點 **2** 和透視點 **3** 相連，順便假設一個轉角的高點，在轉角的右邊畫一條線代表小屋轉角的支柱，該支柱的水面大約為小屋底部到畫面底部的 1/2。

4 在轉角支柱和小屋右邊轉
角之間的1/3處畫出另一根
支柱，水面高度剛好就是透視
點 **3** 的集中線上，接著在轉
角支柱和小屋左邊轉角的1/2
處再畫出另一支柱，水面高度
剛好是透視點 **2** 的集中線上。
由左柱水面往透視點 **3** 畫參
考線，由右柱水面往透視點 **2**
畫一條參考線，兩線的焦點剛
好是遠柱的水面高度，順便就
把遠柱畫上。

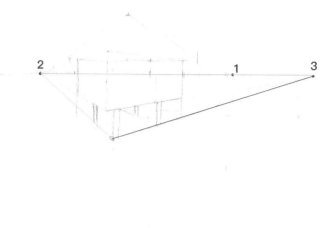

5 以代針筆將屋頂畫出，屋
頂會蓋住一點點下方的長方
形，屋頂轉角會比小屋轉角還
左邊，轉角也會比較高一些，
兩側會較低，在門的部分會稍
微隆起。

6 將小屋的三條轉角垂直線畫出，接著畫出後方海岸線，
左邊可以畫個船的形狀，右邊會有很多小屋，以長方形和
三角形填滿，最後加一些支柱，海平面會略高於海岸線和
小屋。

7 小屋左面 1/2 偏右畫一條垂直線，左邊區塊再分 1/2 偏右畫一條垂直線，把牆和窗子的區塊分出來，底部的橫線都會微微往右上傾斜。

8 將空調室外機的形狀畫出，上方線條會較平，下方線條較傾斜。接著將兩根支柱畫出，左邊較細，右邊較粗。

9 將小屋往海裡的梯子畫出，先畫最靠近支柱的，高度約柱子的一半，最下面平台略往右上傾斜，逐漸往上畫。上面的窗子要注意橫向窗框，下面較傾斜，上面較水平。

10 將左側欄杆畫出，先畫門口左側的欄杆，欄杆往右上傾斜，接著先畫走道最下面的線條，往透視點 **1** 的垂直線 1/4 高處斜去。從透視點 **1** 畫一條垂直線，高度大約是走到底線和畫面中線的 1/2，把垂直的扶手畫出，最底下的扶手明顯大很多，然後把欄杆補上。

11 小屋門口應該比右側空間大一些些，畫錯沒關係，最後補上正確的線就可以。畫出右側的欄杆，欄杆會比左邊高一點點，把中柱畫出，會比左欄杆右邊一點，之後畫纜繩，纜繩也會略高一點點，最後把地板木片畫上。

12 先將底下支柱補完，最後面的會最細且要符合透視，四根柱子水面的點會集中到透視點 **2** 和 **3**。將門一同畫上，由於之後會是陰影，概略畫上即可。

13 把走道地板上緣畫出，會比門口出來的走道更為水平一些些，之後把正對的兩個木欄杆畫好，注意傾斜程度。

1

14 把最右邊的欄杆補上，地板的木條越近會越寬，線條往透視點 **1** 集中。

15 將小屋屋頂深淺畫出，以各種輕重不同、長短不同的小短線組合而成，屋簷下方會最深，要特別畫出來。

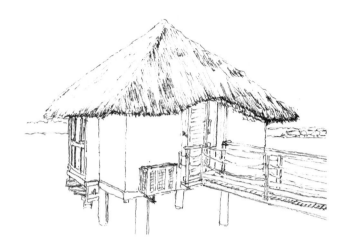

16 將小屋牆面的直條紋畫出，亮的地方可以輕且虛，陰影處線條則需清楚。左面牆條紋間隔最細，右邊其次，中間最粗。

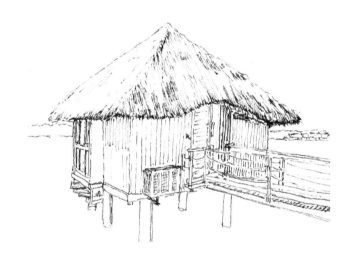

17 將小屋的陰影用斜排線畫出，向走道面的陰影都會比較深，尤其是門，因為有內縮，所以光線更暗更深，越靠近屋簷也會越深，接著將四根柱子也畫上陰影，可以用左淺右深處理。

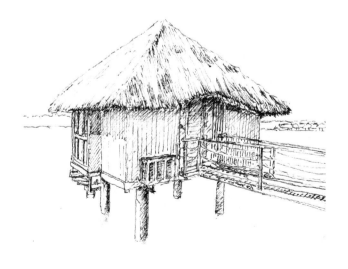

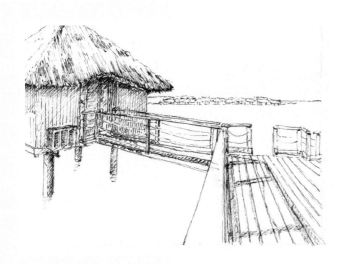

18 將朝向自己的木板走道也畫上陰影，加深一些欄杆的陰影線條。

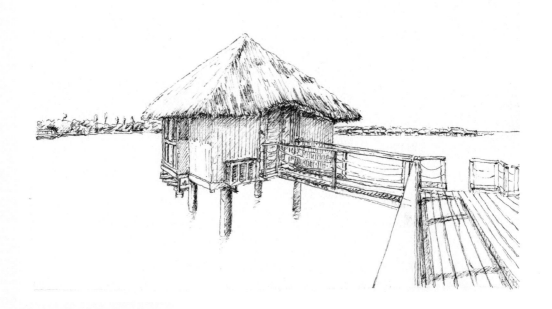

19 將遠方小屋底部都再加強一條線，會比較有立體感，遠處的樹林陰影也用代針筆稍微加深，線稿到此完成。

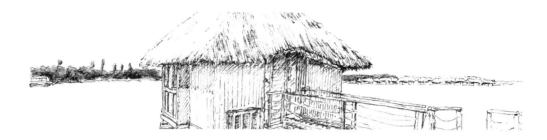

20 遠景的樹林先以深綠色 (1320) 全部塗一次，深色地方要加重，接著疊上一層淡淡的鐵綠色 (1310)，沙灘和樹梢的部分塗上少許淺土黃 (1720)，之後輕點加水。

21 小屋屋頂先用淺土黃輕輕帶過，深色地方可以略為加重，之後在深色處再疊上一層深土黃 (1740)，筆觸方向盡量順著乾草的方向。

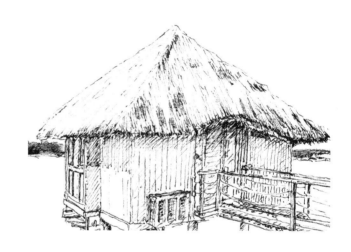

22 加水帶過，盡量水少，一樣要順著乾草的方向加水，亮的地方水可以不用塗滿，待風乾後可視情況在深色處加一些鐵藍色 (0840) 加強暗處。

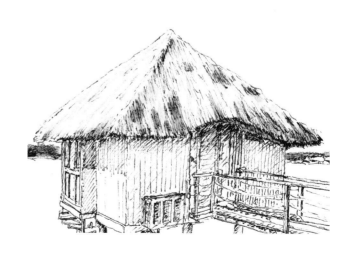

大溪地度假小屋

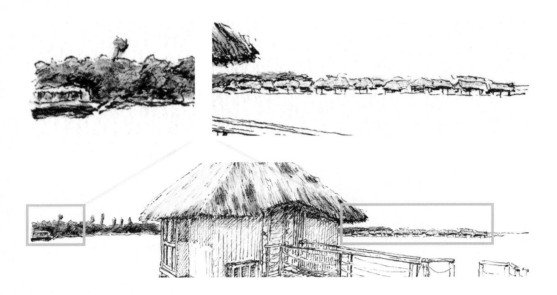

23 遠處的小屋可以輕輕上一層淺土黃，並疊上一點點金黃色 (0240)，深色處再畫幾筆磚紅色 (1800)，之後加水點開就好。船的部分深色可以用深靛藍 (1100) 塗過，船身下半部可再加上一點炭灰色 (2100)，下半部刷過，上半部加水輕點就可以。

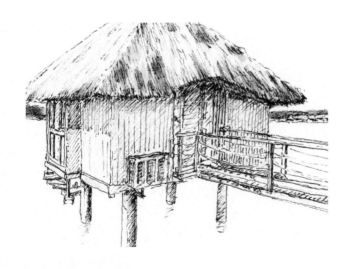

24 將小屋白色的部分以極淡的黃綠色 (1400) 塗過，且加水帶開，包括走道最下面的木板，但不包括空調室外機。

25 門和窗子的地方都用
咖啡色 (1900) 處理，門旁邊
的地方上半部使用淺土黃，
下半部使用深土，窗子的玻
璃可以用湖水綠 (1300) 和淺
藍色 (0900) 處理。

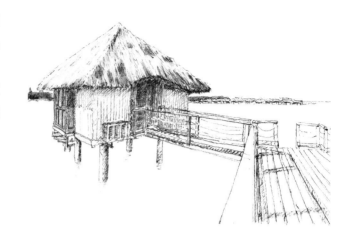

26 走道的欄杆，除了最亮
處的扶手外，其他都以淺土黃
輕輕帶過，再加水刷過。

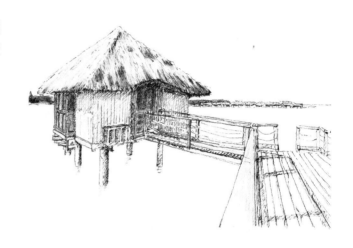

27 走道的木板用深土黃
和磚紅色輕輕塗過，接縫處可
以加深，之後加水刷過，可以
在部分扶手刷上一點點鐵藍
色。

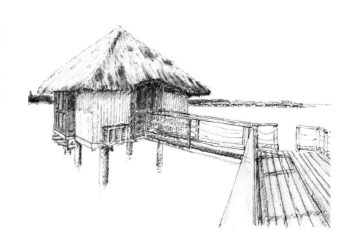

大溪地渡假小屋

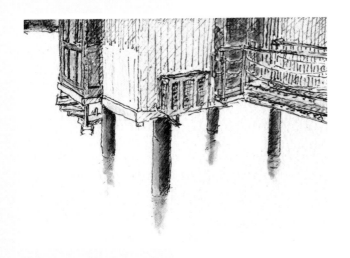

28 將空調室外機塗上淡淡的淺土黃，往海裡的階梯平面也補上一點點淺土黃，四根支柱由磚紅色、櫻桃紅(0510)塗上，深色的部分疊上深咖啡(2000)，加水帶開，可以用水筆輕點帶到下方海面上。

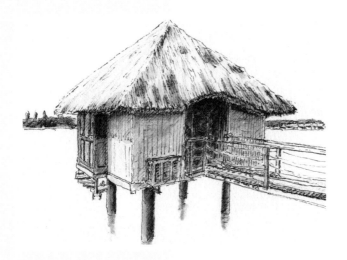

29 將小屋的陰影用炭灰色加一點深靛藍處理，牆面可以不用加太重，屋簷下和凹進的門口區域需要比較重，支柱的部分也可以在深色的地方加一些炭灰色。

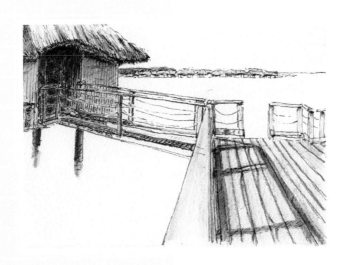

30 走道和欄杆的陰影也以炭灰色為主來處理，部分可添加一點點深靛藍。

31 右上方的海面使用海藍色 (1200) 橫向筆觸塗抹,上水的時候要注意細節的部分,繩子上緣留一點點空白,下緣盡量貼近代針筆線,最後把遠處小屋下方的海面再加深一些。

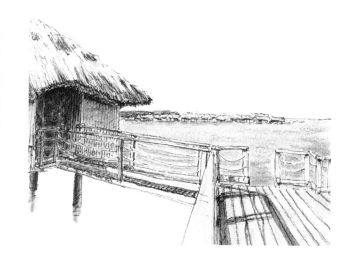

32 於左上的海面用代針筆加上幾個浮球。剩下的海面一樣用海藍色橫向筆觸塗滿,越下方會越深,小屋下方可以有一區塊疊上湖水綠,支柱的陰影區域可以加重,另外所有陰影的區域可以加重海藍色,若有必要還可以加上鐵藍色或深靛藍。

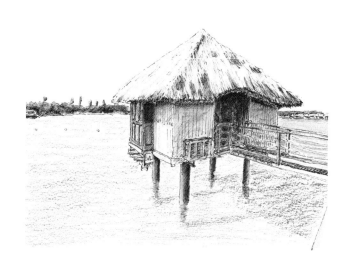

33 加水時,遠處用輕快的筆法橫向刷滿,近處筆觸開始變短,可以有些許留白,陰影處的筆法以輕拍的方式,製造出深淺不同的顏色。

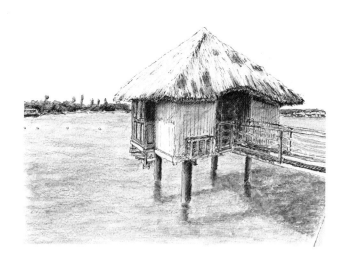

大溪地渡假小屋

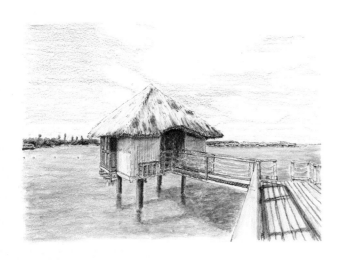

34 天空的處理以亮藍色 (1000) 為主，可以疊上一點點海藍色，靠近地平線的地方可以塗上一點點群青色 (0820)。

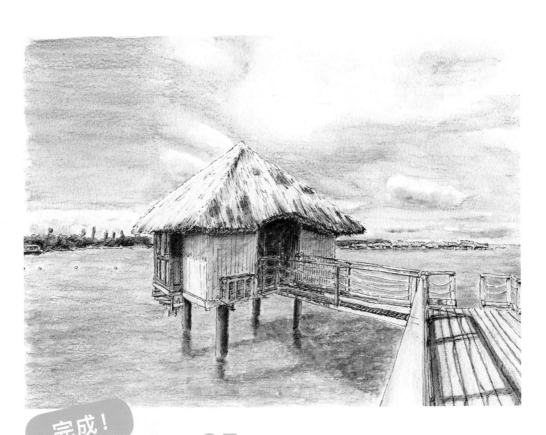

完成！

35 最後用較大量的水刷過，若想呈現雲朵輕柔的效果，可以用輕拍的方式，較重的雲可以在底部加一點點深靛藍，到這邊就完成了。

淡水紅毛城

Fort Santo Domingo at Tamsui

複雜度：★★☆ 技巧：★★

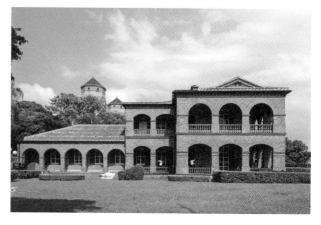

學習重點＆技巧：
磚牆質感的表現及正面建築的單點透視

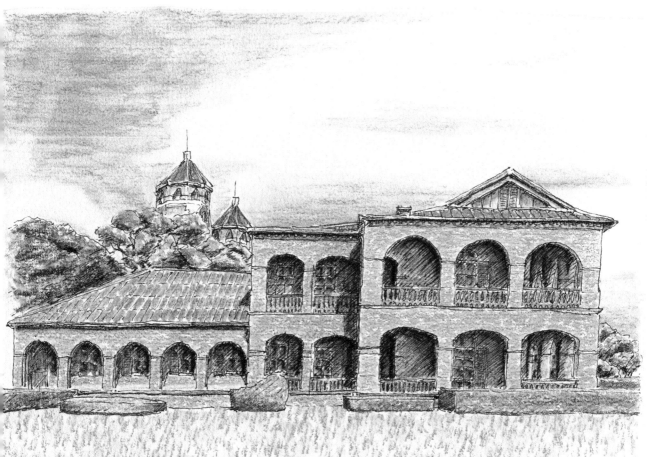

小花老師の新手推薦色

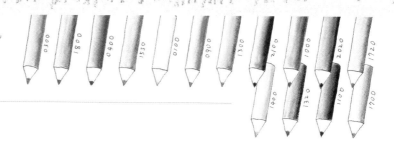

1 如圖依序畫出鉛筆參考
線。第一條參考線為建築物底
座,約為紙張1/4 ～ 1/5 處,
約略抓住建築物的寬度。

2 將寬度約略分為五等分,
左右兩區塊建築各佔其中兩
等分(略多),中間佔一等分
(略少)。

3 將中間等分,畫出一個正
方形,最高處約為二樓欄杆高
度,按照數字順序畫出一樓高
度,每條線都會略低一些,先
畫右邊的橫線,再畫中間,最
後畫左邊。一樓高度左邊最
低,右邊最高。

4 先畫出建築底座高度,再依底座到一樓高度去推算出每棟二樓高度,會大約等高。

5 再將主要建築後面的樹叢和塔狀建築畫出,之後就可以準備代針筆畫線稿了。

6 將前方樹叢以代針筆畫出,需要將樹叢上面、正面和陰影的側面畫出,重點在於所有樹叢的底部並非等高,陰暗的側面也非方形,而是稍微傾斜的橫線。

7 以斜排線加強樹叢深淺明暗和陰影，並畫出建築底部和草皮的交界。

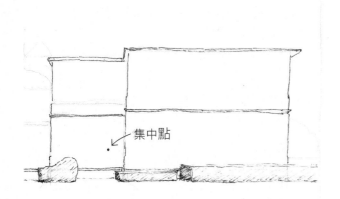

8 將中間和右邊的建築樓層畫上，重點在於左右兩端屋簷必須向集中點集中，該集中點為觀看者高度和位置。

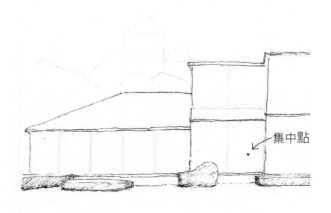

9 將左邊建築樓層和屋頂畫出，最左側屋簷斜度也是要朝向集中點（雖然不明顯），然後將左邊建築以鉛筆分為五個區塊，中間建築平分為兩個區塊。

10 將左邊建築五個圓拱柱畫出，圓拱的起點和頂點要盡量一樣高，柱子的側面越左邊寬度會越大。

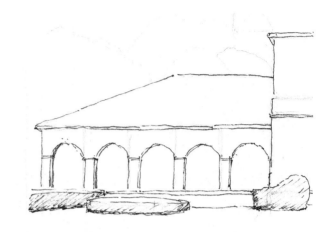

11 把中間建築的拱柱畫出，圓拱的弧度比較平，並沒有像左邊建築那麼圓。接著將欄杆畫上，畫欄杆的重點在於畫出縫隙而非欄杆本身，這樣做效果會比較好。最後將右邊建築以鉛筆分成三等分。

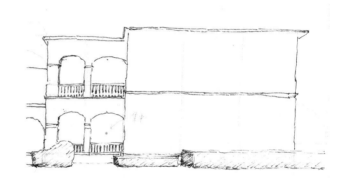

12 把右邊圓拱柱畫出，一樓的形狀和中間建築類似，圓拱比較平；二樓形狀和左邊建築類似，比較圓。處理欄杆的方式和中間建築一樣。柱子的側面，越右邊看到的部分會越寬。

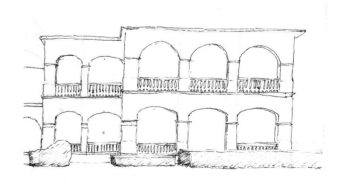

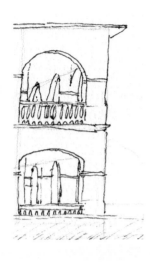

13 在最右邊圓拱內，畫出建築物右側的圓拱，越往左邊（後面）越低。

14 接著將所有圓拱內的門窗都畫上。注意窗子和圓拱的相對位置，左邊的門窗會偏圓拱右側，右邊的門窗會偏圓拱左側。

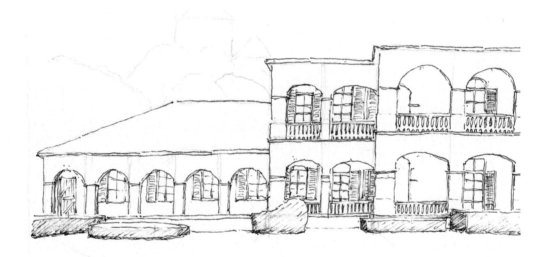

15 所有門窗外的木門因大多以橫向木片排列，畫的時候會以橫線排列代表。

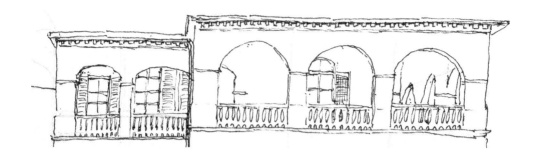

16 將右邊和中間建築屋簷下方形狀簡略畫出，
屋簷下可加深。

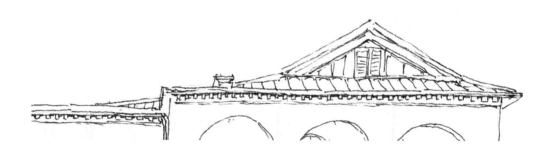

17 把屋頂畫出，注意最高點的相對位置，屋頂瓦
片越往右側會越傾斜。

18 畫左邊屋頂，瓦片先以
斜線畫出，越往左側越傾斜。
接著再畫出橫線，橫線不要一
次畫到底，必須分成小短線畫
出。

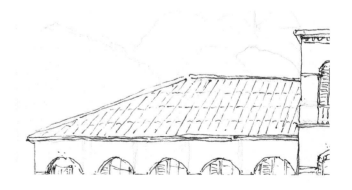

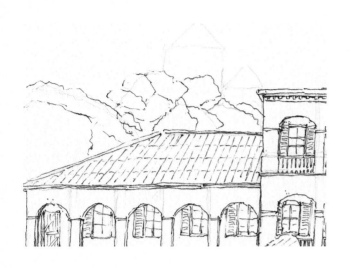

19 將建築物後方樹的輪廓一層一層地畫出。線條不要太直也不要太清晰，盡量畫出不同粗細的線條。

20 後面兩座塔，應為八角建築，中間兩面屋簷較平，左右兩側屋簷較斜，畫得比實際高無妨。

21 開始以代針筆製作陰影或是暗面，首先將所有屋簷下補上代針筆線或是用短斜排線加深陰影。

22 先將左邊建築圓拱內陰影形狀勾勒出來，再以斜排線製作陰影。斜排線可分成三種長度，陰影右上較深左下較淺。

23 將這八個區塊也以斜排線填上陰影，上方較深，下方較淺。要注意欄杆的縫隙也可以畫些許斜排線，才不會顯得太突兀。

24 仔細觀察右側圓拱內深淺，柱子會有一面較深，一面較淺，所以至少要用斜排線做出三種深淺的陰影。

25 加上右側建築物對於左側所造成的陰影。

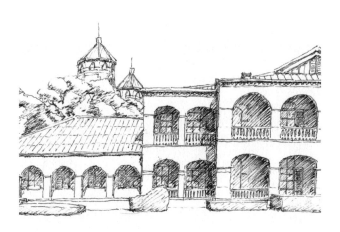

26 將所有的植物陰暗處用凌亂的筆觸加強,使其有立體感。

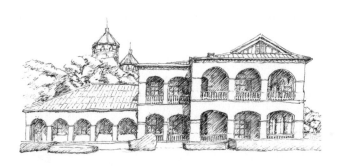

27 右邊建築最左側圓拱內的兩個門要用代針筆加深其顏色。之後擦掉所有鉛筆參考線,準備上色。

28 將所有牆面都塗上一層亮橘色 (0300)，以筆芯側面摩擦紙張畫出，利用紙張的質感做出粗糙的感覺，一定要用橫向畫，比較會有磚砌的感覺，圓拱內的牆面和部分欄杆上的磚都要上色。

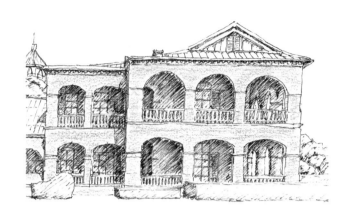

29 左邊建築一樣塗上一層亮橘色，顏色較右邊略淺，可用軟橡皮稍微黏淡一點。窗子下的牆面要留一條白色區域，會另外處理顏色。

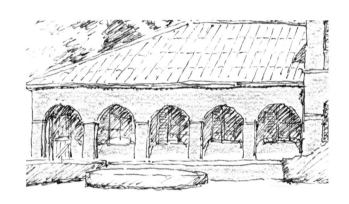

30 在剛剛的牆面再塗上一層薄薄的磚紅色 (1800)，調整牆面顏色，陰暗處可加重磚紅色。

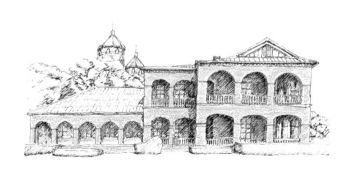

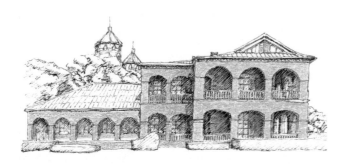

31 幫剛剛著色的地方加水，加水方式以橫向輕點就好，水量不能太大，且亮面不要點滿，需要留沒加到水的部分，陰影處可點滿一點。別忘了欄杆縫隙也要有顏色。

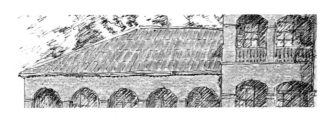

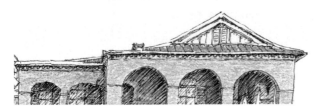

32 屋頂的著色和牆面類似，除了原有的亮橘色和磚紅以外，可再多加一點點亮紅色 (0400)，讓屋頂感覺比牆面略紅一些。上水時，屋瓦要一格一格地塗，每片中間有少許縫隙為佳。

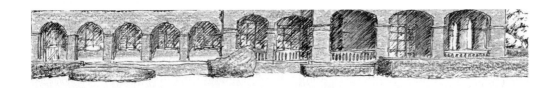

33 前方修剪整齊的樹叢，以草綠色 (1530) 塗過一次，輕重依據之前代針筆所畫的明暗，越深色的地方越重，然後再以檸檬黃 (0100) 塗在最亮的地方，磚紅色重疊塗在深色處。

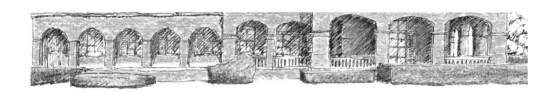

34 以水筆輕點加水，水不能過多，深色處水要點滿，
淺色處會有比較多沒點到水，最後每個樹叢底部再用草綠
色加深一條線，使其看起來有陰影。

35 將所有百葉門窗都用
淺藍色(0900)著色，並上水，
由於大多在陰影處，所以水盡
量上滿。

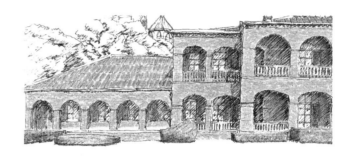

36 將所有剩下的直欄杆
以湖水綠(1300)輕帶過，並
點水上去。再把屋簷、屋脊、
樓層中間、地板、橫欄杆，依
深淺塗上炭灰色(2100)並上
水。

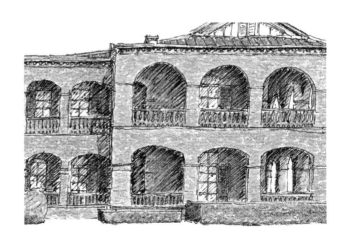

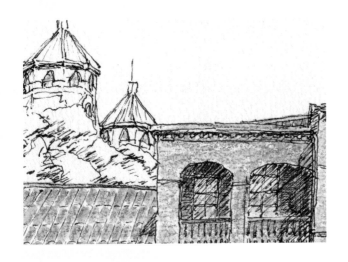

37 將二樓和後方兩座塔的窗戶加上微量亮藍色(1000)並上水,等它乾。並補上右側建築上方沒上到磚紅色的地方。

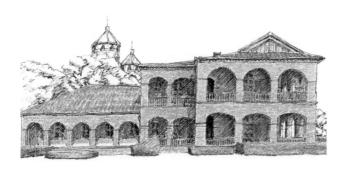

38 先補右邊建築最上層的玻璃,加上微量亮藍色,再將所有玻璃都塗上墨灰色(2020),上在玻璃的右上區塊。有陰影的地方較重,沒陰影的地方極輕,再用水筆將顏色帶至整片玻璃。

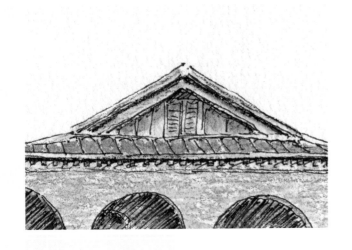

39 先處理右邊的屋頂,屋簷可以塗上一點點淺土黃(1720)調整顏色,然後將百葉窗塗上一點淺土黃,再疊上一點點磚紅色,上水,等乾後將屋簷下方塗上一點墨灰色並用水暈開當成陰影。

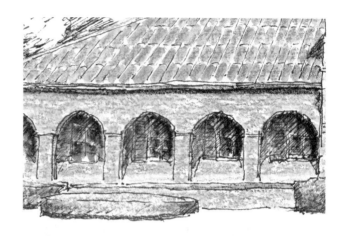

40 處理左邊建築，屋簷陰影也是以墨灰色加水暈開處理，窗下方地面上方留白處可塗上薄薄的淺土黃並加水。圓拱內右上方也塗上墨灰色，加水暈開，加強陰影。右邊兩小角陰影也是用墨灰色處理。

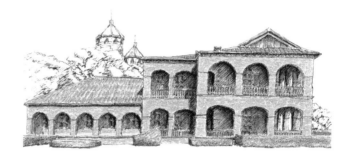

41 將剩下的屋簷陰影都以墨灰色加強，加水時盡量避開屋簷下突起的方塊，右邊建築左方的陰影也要用墨灰色加強，所有圓拱內陰影也如同左方一樣的方式加強處理，最左方的圓拱內柱子要隨著明暗加強。地板厚度下方可以用代針筆再畫一次，當成陰影，使其有突出的感覺。到這邊主要建築就處理完畢。

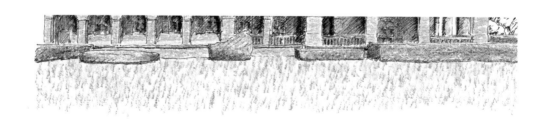

42 下方草地以由下往上撇的草綠色小短線為主，小短線不宜過長，可以混搭一點檸檬黃和芥末黃 (1700)，之後點水就可以了。

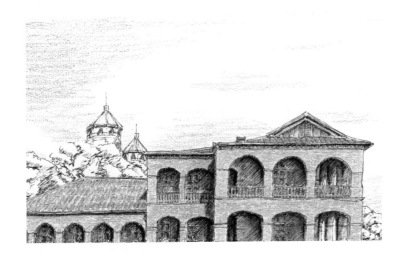

43 以亮藍色來處理天空，務必橫向塗抹上色，隨意塗抹即可。留白處當成是雲，純粹藍天的部分輕重不可以差太多，比較薄的亮藍色當成較薄的雲。

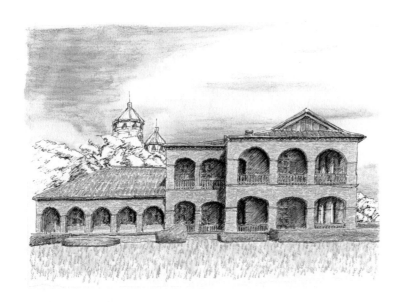

44 加水時，從留白的地方先下筆，再帶到亮藍色處，這樣才比較不容易留下筆觸，和乾塗時一樣，盡量以橫向筆法帶水，這樣萬一有失誤，也不會覺得太奇怪。

45 後方塔的部分，屋頂以深靛藍 (1100) 和炭灰色輕輕塗上，加水。磚牆淺色輕輕塗上磚紅色，深色部分則稍微用力些帶點微量的亮橘色，之後加水。其他部分留白。

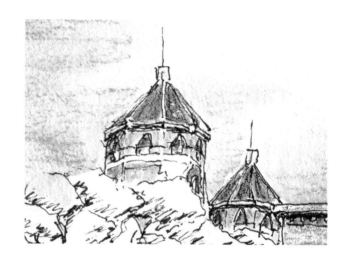

46 先用草綠色將樹的深淺大致畫出來，想像樹葉都是一叢一叢的，每一叢下方都會較深色。

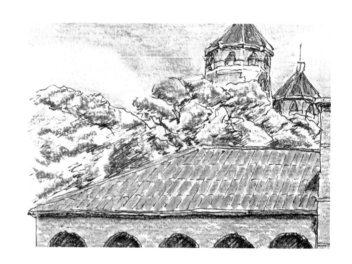

47 然後在深色處加一些深綠色 (1320) 和微量磚紅色，淺色處加上一些檸檬黃和黃綠色 (1400)，最左邊的樹叢可用深綠色輕輕塗上一層，使其顏色比其他的樹略深一點。最後用點的方式加水，深色處點要較滿，淺色處要留沒點到水的地方。

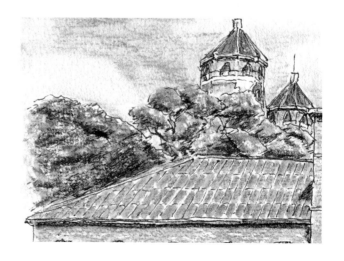

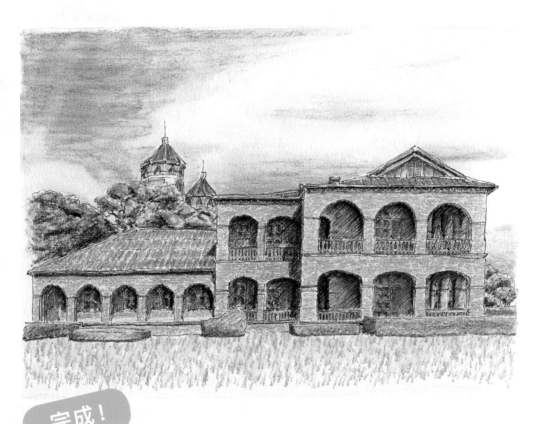

完成！

48 最後將最右邊圓拱內的縫隙補上顏色，二樓補上天空的亮藍色，一樓補上樹的顏色，就完成了。

西班牙懸空之屋
Hanging Houses of Cuenca

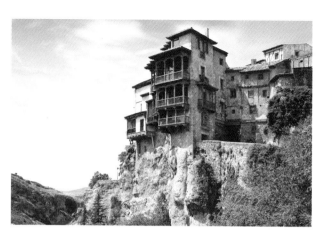

複雜度：★★★　技巧：★★

學習重點 & 技巧：
視線低於建築物的兩點透視的應用

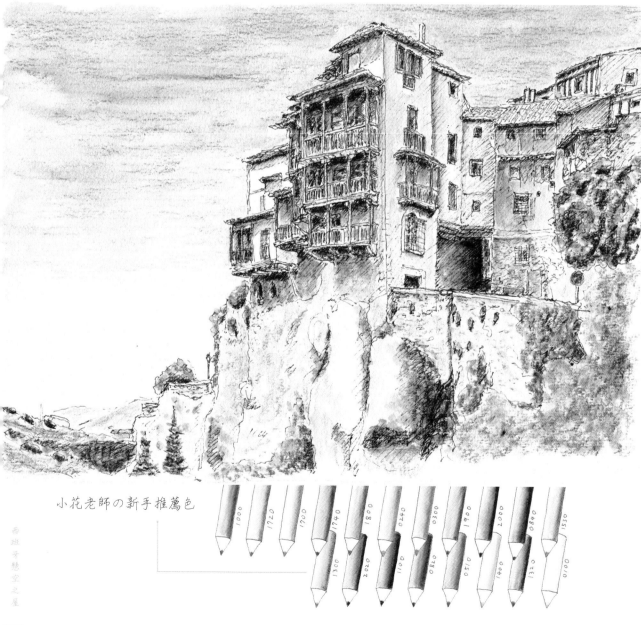

小花老師の新手推薦色

1 先畫代表建築物牆角的線條，在紙張右邊 1/3 和 1/2 中間，依序畫出 1～3 的直線，1 和 2 接近中間區域，然後在 2 和中線之間畫出一條。接著在中線左邊依序畫出 4～6 的直線，5 約為 4 和左邊 1/3 的中間。最後把 7～10 的直線畫出，9 和 8 的寬度約為右邊 1/3 和 8 之間寬度，9 和 10 寬度約為右邊 1/3 和 9 寬度。距離都是大約即可，不必完全精準。

2 先將正面陽台輪廓用代針筆輕輕勾勒出來，越高的陽台越寬，每層樓視覺上傾斜程度不同，因為透視的關係，越高的越斜。

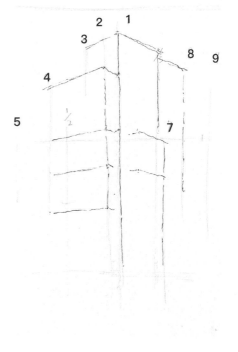

3 再將側面屋簷和陽台輪廓約略畫出，同上步驟，越上面越傾斜，但是傾斜方向不同，是由左上往右下傾斜。

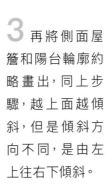

4 接著把右邊屋頂都概略畫
出，這部分的屋頂和屋簷都會
微微往右上傾斜。請大膽畫下
去，不小心失手沒關係，再補
上正確的線條就好，因為完成
後，線稿上面的失誤並不會很
清楚。

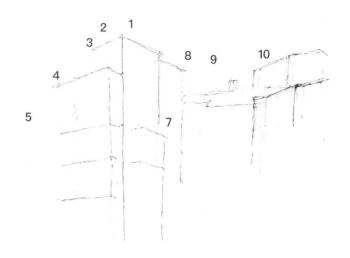

5 先畫出側面陽台，重點在
於屋簷會有明顯厚度，陽台轉
角右邊往右下傾斜，左邊微微
往左下傾斜，屋簷寬度會明顯
比陽台寬。其他陽台也都有相
同特性。

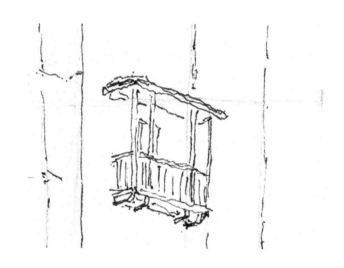

6 在屋簷下方畫上三個窗子，中間高度較長，有欄
杆，窗子的右方和下方內側因為角度的關係，需要畫
出來，接著在下方約中間處畫出門，並畫出圍起來的
欄杆，門的右方和下方內側一樣要畫出來，主要較粗
的欄杆都要畫出寬度，較細的欄杆以線條代替即可。

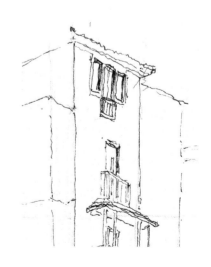

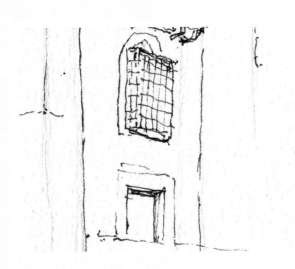

7 先畫出下方圍牆,會緩慢向右下傾斜,在陽台下畫出鐵窗格,並將窗格內圓拱窗輪廓畫出,下方再補上門,門的右方和下方內側一樣要畫出來,越下方的門窗內側,其上方內側的寬度會越窄。

8 將右側建築畫出來,屋頂可以有些小抖動,感覺會比較像屋瓦,並補上屋簷下的木條。

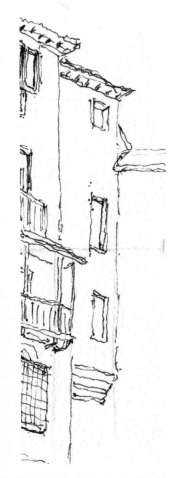

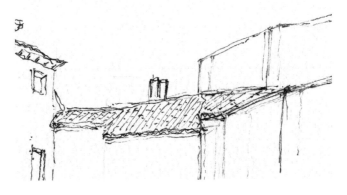

9 把右側屋頂上的屋瓦畫出,屋瓦的走向要畫出,但不需要仔細畫出每片屋瓦,只要加些橫向圓弧線條即可。接著概略畫出屋簷底下的支撐木頭,屋脊的寬度也一併畫出。

10 把最右上的房子畫出，若畫不下可以捨棄。房子左邊的窗子，因為角度的關係需畫出左、上方的內側，右邊的窗子則和之前一樣畫右、上方的內側。過小的東西可以用方形帶過。

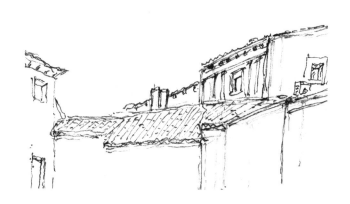

11 若覺得下方圍牆畫太低，不用擔心，可以直接取你要的高度畫上就好。之後把房子的窗戶補上，要注意窗子內側能看到的側邊是哪邊。以斜排線加深下方的走廊，才會感覺出深入的立體感。

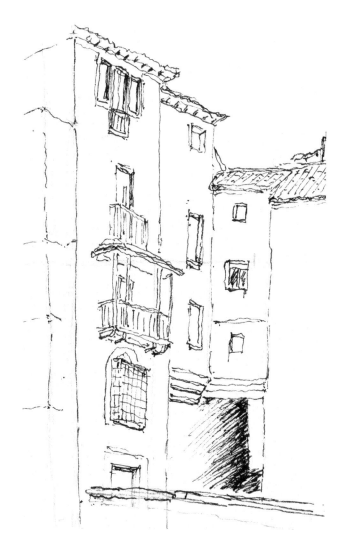

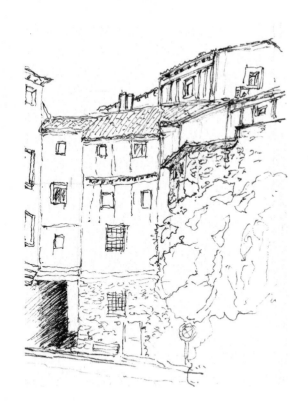

12 將右側的房子畫好,先畫出每層間隔,再畫窗戶。概略畫出最右邊的樹叢,也可以大約畫一下深淺色範圍,若有石頭牆面可先簡單勾勒出石頭輪廓。

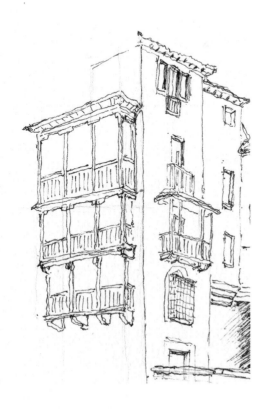

13 將正面陽台外觀畫出,轉角處保持「ㄟ」字形,轉角兩邊都會往下方傾斜。三層陽台的柱子由於高樓層比較突出,所以越高樓層視覺上越向左邊。

14 將陽台上方的建築畫出，正面
的部分可以畫出微微的屋頂，然後把
陽台圍欄內的門窗和屋頂隨筆畫上。

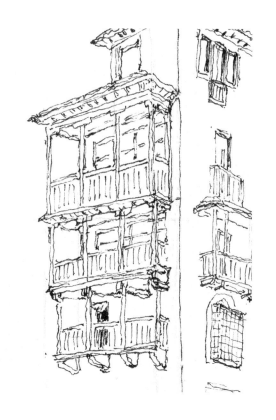

15 將正面陽台的左方陽台概略畫
出，不需要太仔細，屋頂和地板的相
對位置差不多就行了。

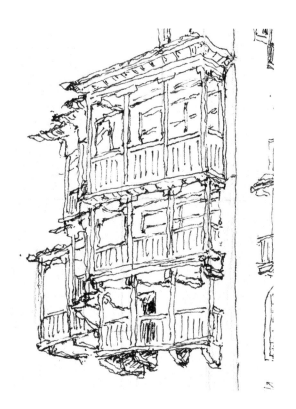

西班牙慧空之星

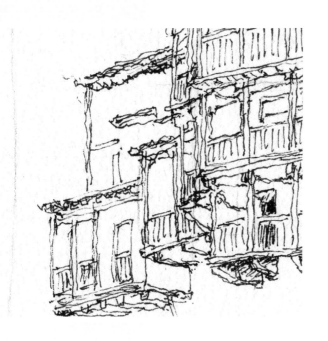

16 把最左邊的建築補上。

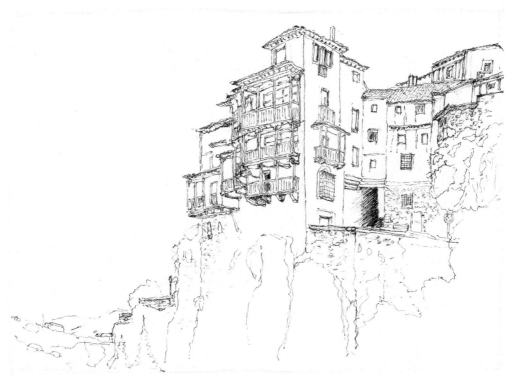

17 將畫面下方的岩石植物輪廓畫上，石牆的部分斜拿代針筆磨擦出微微的顏色即可，植物盡量以外輪廓為主地去描寫。

18 將右半邊建築的門窗以斜排線加深，要注意各處窗戶不同的深淺。

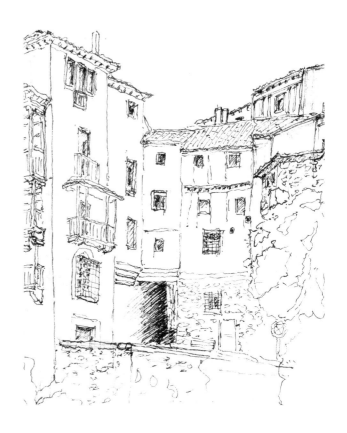

19 再將左半邊的建築門窗以斜排線加深，要注意鐵窗和欄杆內要特別加深處理，才會有欄杆的感覺。

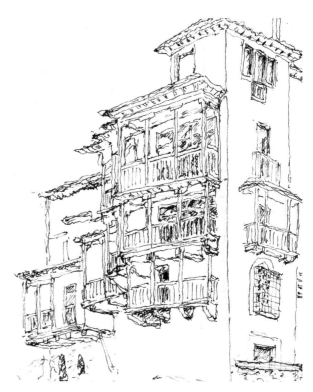

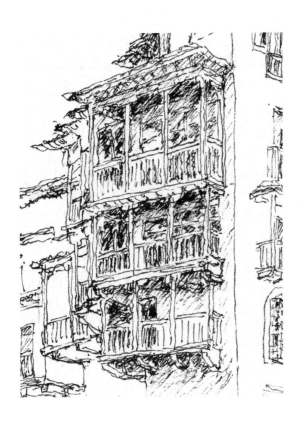

20 以斜排線把陽台屋簷下退暈的狀態畫出來，要清楚留出柱子，才會有立體感。

* 退暈：屋簷下陰影逐漸變淡的現象。

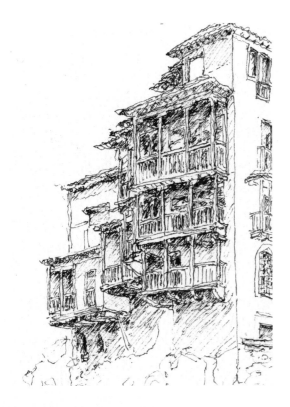

21 以斜排線將所有陰影部分畫出，並將直柱子的右側即橫樑下方都再加深一條線，增加柱子的立體感。

CH.04 風景畫實踐

22 一樣以斜排線加深左面牆的陰影，陽台處理方式如前步驟，但柱子變成左側加深一條線。讓較後面的建築和前面的建築陰影稍有深淺區別，裡面略深一點點，這樣會感覺更立體。

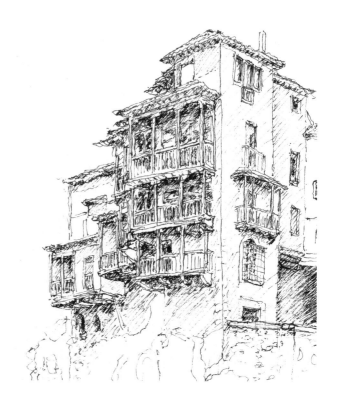

23 掌握前步驟要訣，把陰影都畫上。

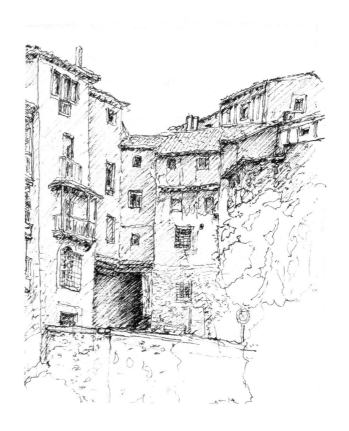

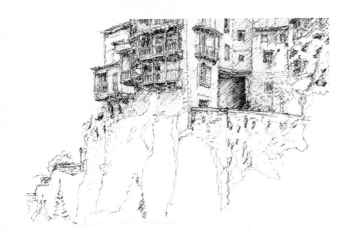

24 把建築物的陰影概略畫出，在山崖上的植物，都是下方會較深色。

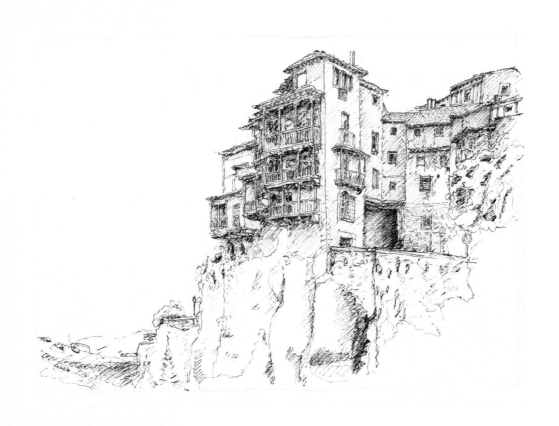

25 最後把岩石上的陰影概略畫出，線稿完成。

26 用亮藍色 (1000) 幫天空著色，水筆以橫向的筆觸塗抹，越下面越淺，在最低的建築物以下可以不用著色，但要記得以水筆將顏色往下方帶。

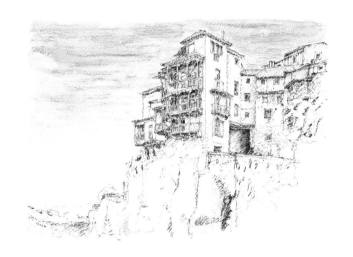

27 以淺土黃 (1720) 幫下方岩石和石牆著色，筆觸要非常輕，尤其是左邊平台下方。石牆部分可以用橫向小短線點過，營造出石牆的感覺。

28 以水筆輕拍帶過，保留岩石和石牆粗糙表面。

西班牙懸空之屋

29 以芥末黃 (1700) 處理較深色的部分，盡量以筆芯側面摩擦紙張，產生粗糙質感，一樣用水筆輕拍帶過，讓岩石表面有深有淺。

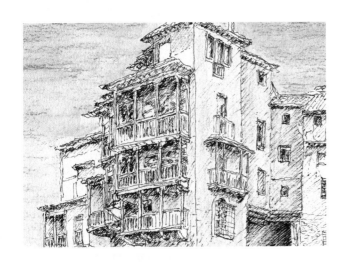

30 以深土黃 (1740) 輕塗牆壁，可帶一點磚紅色 (1800) 再用水筆刷開。由於都是影子，所以不要用點的，顏色要充分刷開。

31 這片牆面可以用金黃色 (0240) 和亮橘色 (0300) 輕輕塗抹，一樣用水筆充分刷開。

CH.04 風景畫實踐

32 將這些區域,以少量的深土黃帶過,然後用水筆刷開。

33 這些區域,以少量金黃色和淺土黃帶過,一樣用水筆刷開。

34 屋頂部分以淺土黃順著瓦片的走向塗抹,以水筆加水時也一樣。煙囪部分也一樣用淺土黃來著色,順手加水。

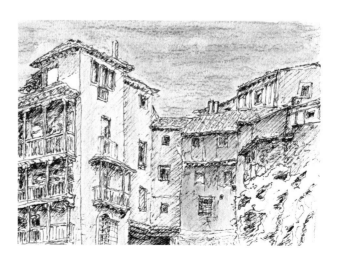

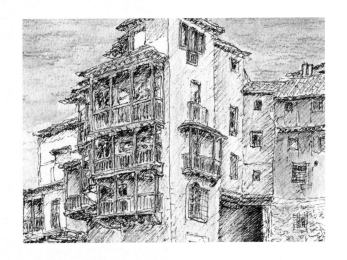

35 將陽台的木頭部分以咖啡色 (1900) 著色，正面輕，側面稍重。窗戶的木框也一樣用咖啡色處理，再加水刷過，柱子最好能一根一根刷水。

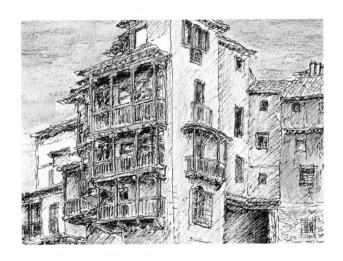

36 把深色的木頭以深咖啡 (2000) 加上，之後再加水。

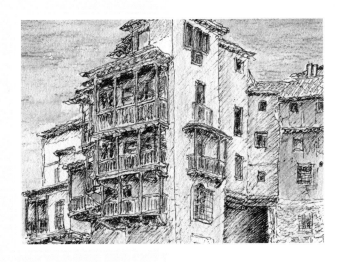

37 窗戶玻璃以鐵藍色 (0840) 帶過，並加水，做出反射天空的感覺。

38 將右下角樹葉以草綠色 (1530) 摩擦紙張，淺色部分可帶一點檸檬黃 (0100) 和芥末黃，深色部分可帶一點深綠色 (1320)，也可以用力重疊一些芥末黃，之後以水筆輕拍上水。

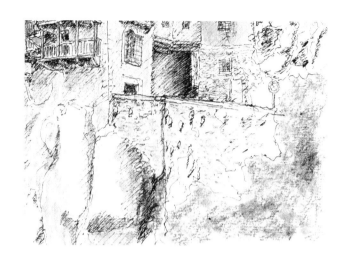

39 由於發現右下顏色似乎太淺，所以等乾後再疊上一層草綠色，之後一樣用水筆輕拍上水，接著把下半部的植物都以草綠色用力著色。

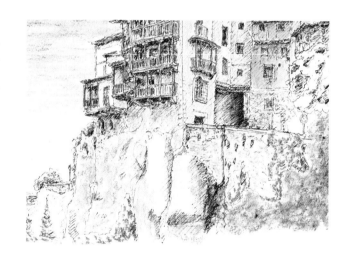

40 在淺色的地方加上檸檬黃、芥末黃和黃綠色 (1400)，深色地方以深綠色和少許磚紅色加強，之後以水筆輕拍加水。深色的地方水加得比較密集，淺色的地方可以有些許沒加到水，大部分樹叢或是草叢都是右下方比較深，左上方比較淺。

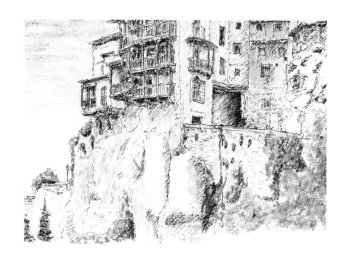

41 建築旁的樹整片先以深綠色輕輕塗抹再加重深色處。淺色處疊上草綠色，最亮的地方疊上芥末黃，深色處則可以加一些磚紅色，一樣以水筆輕拍上色。順便以淺土黃補塗樹下的牆壁，以櫻桃紅 (0510) 和群青色 (0820) 畫出交通標誌。

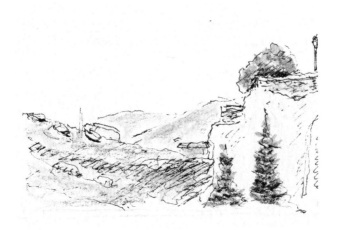

42 左下角的部分，先以淺土黃上色加水，遠處的山以深靛藍 (1100) 加水處理，中間的小屋塗上磚紅色加水就好。

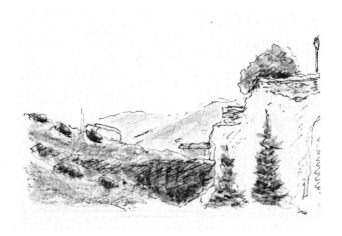

43 草地的部分疊上微微的草綠色，草叢的部分以草綠色、深綠色處理，然後將岩石裸露較暗的區域，以墨灰色 (2020) 加水處理。

CH.04 風景畫實踐

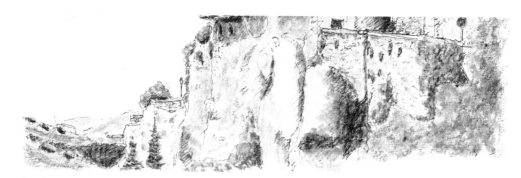

44 以墨灰色處理下半部岩石的深色處和陰影，可以塗在最深色的地方，然後用水筆把顏色帶出到其他陰影的位置。

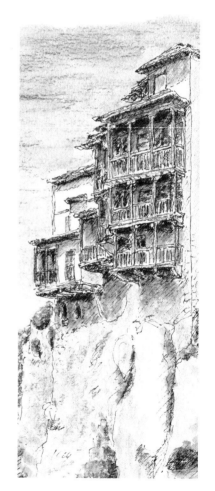

45 將正面陽台內和屋簷下方都塗上墨灰色，然後以水筆往下方帶開，呈現退暈效果，此時陽台會更具立體感。

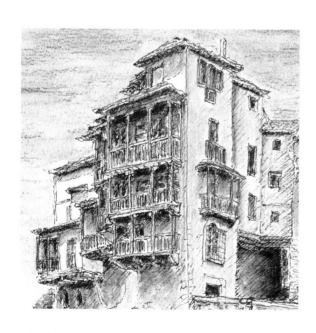

46 一樣以墨灰色處理這部分陰影。主要都是在陽台下和窗戶內，下方通道需要更重的顏色，通道後方出口可以加一些草綠色和深綠色加強通道的感覺。

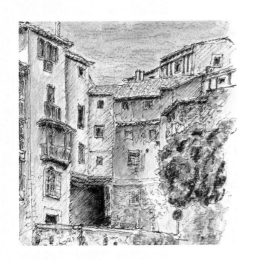

47 一樣以墨灰色處理這部分陰影,最下方的門使用湖水綠 (1300) 和墨灰色處理。

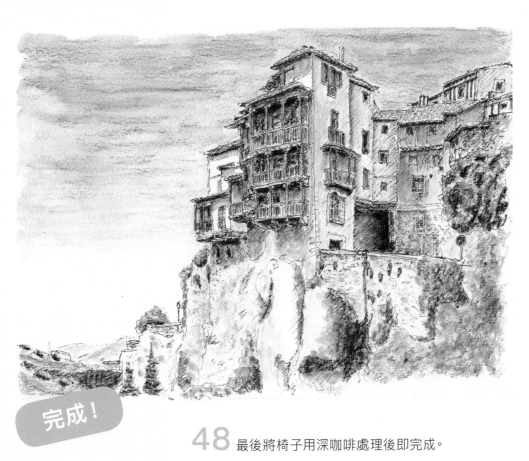

完成!

48 最後將椅子用深咖啡處理後即完成。

希臘聖托里尼

Santorini island

複雜度：★★☆　技巧：★★★☆

學習重點 & 技巧：

俯瞰建築物群和白色建築物的處理

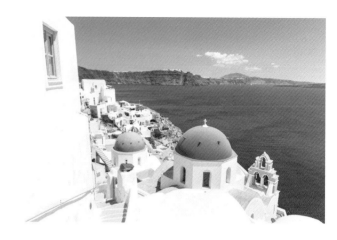

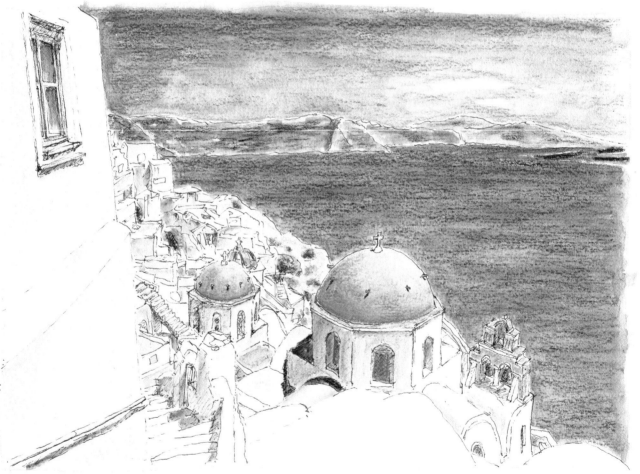

小花老師の新手推薦色

1 依數字順序畫出參考線，第一條橫線約在上方 1/3 處，作為遠處的海岸線，接著畫出垂直中線，約為主要藍頂教堂的左側，將中線分為四段，畫出正方形，這會是主要教堂的位置。

2 在左半邊 1/3 處畫一條垂直線，約略為牆面的邊緣，直線中間點約為牆面轉折處，在左邊 2/3 處畫一條直線，約略為樓梯右側，和下方 1/3 處的交點上，畫一個小正方形代表第二個教堂位置。

3 大約將山坡輪廓線畫出，在主要教堂旁，畫一個小方形作為鐘塔的位置，再將教堂圓頂大致畫出來。

4 以代針筆將屋頂上的十字架畫出，十字架稍大無妨。接著畫圓頂，以代針筆點出左右屋簷位置，以及教堂三面牆的寬度，右邊牆面最窄，中間最寬，然後把屋簷和其厚度畫出，最後將牆面間隔輪廓畫出。

5 補上小氣窗，注意四個氣窗的相對高度也把陰影塗上。將牆面上窗戶的孔畫出，窗戶的寬度約為牆面的 1/3，窗戶的底端需與屋簷以及左右兩邊突出的房子平行。

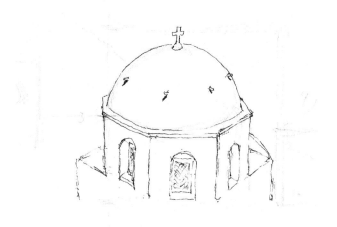

6 在教堂畫出鐘塔上半平台，長邊斜度大約與箭頭 1 所指斜度差不多，短邊則如箭頭 2，接著把上半部柱子畫出來，柱子寬度和兩柱間隔差不多寬，所以可以先把整個寬度畫出後，分成三等分來畫，直的地方要垂直，長邊與長邊平行短邊與短邊平行。

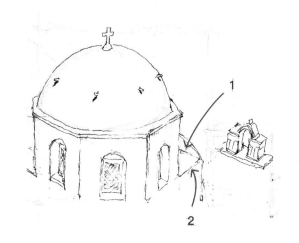

希臘聖托里尼

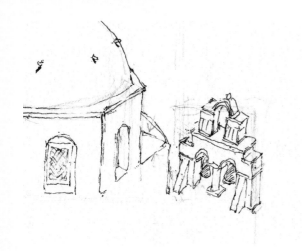

7 依序將鐘塔下半部由上而下畫出，和前步驟一樣所有邊的斜度都要平行，這樣看起來才會有立體感。最後把兩個鐘的形狀簡略畫出，並以斜排線加深。

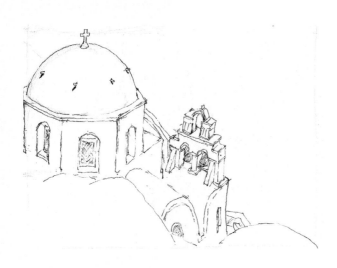

8 將右下角建築概略畫出即可，線條要輕快。

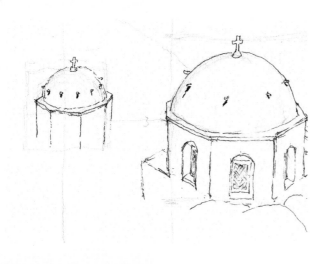

9 將左邊小教堂從藍頂開始畫，藍頂寬度和兩座教堂的間隙差不多，重點和主要教堂一樣。注意小氣窗高低位置，中間較低，兩側較高，白色牆面可以看到四個，最右邊寬度最小，最左邊其次，中間靠左最大。

10 小教堂牆面窗戶的處理
方式如大教堂，窗戶的高度隨
著屋簷的高度變化，之後把擋
住教堂的石頭和柱子畫上。

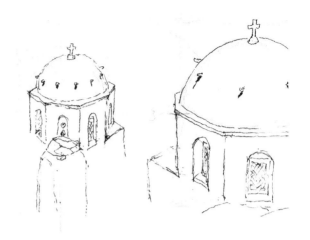

11 將石塊下方延伸柱子的
牆面畫出，且將牆面右側和大
教堂之間的建築物線條畫好。

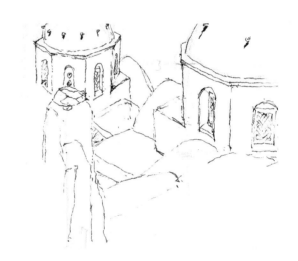

12 畫出左側牆面，水管右端高度約和圍牆和柱子的接面同高，牆面轉折高度約和主要教堂高度同。要注意圍牆和牆面間為石梯，寬度必須掌握好，不要太寬。

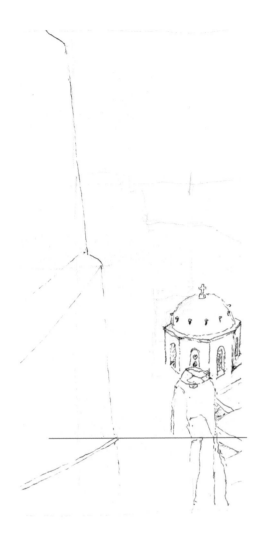

13 把牆上的窗子外框畫出，直線部分平行牆面切線，上方橫線傾斜度大，下方橫線傾斜度小。一同把窗子內側厚度畫出。

14 仔細畫出內部窗戶的窗框，並將陰影補上，內部窗框的線條可以加深。

15 概略畫出往下的石階，
並將門補上，加深左側牆面水
管下方線條，之後補上陰影。

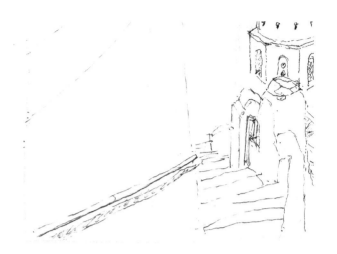

16 畫出小教堂左邊的樓
梯和建築，然後將大致的陰影
以斜排線畫出。

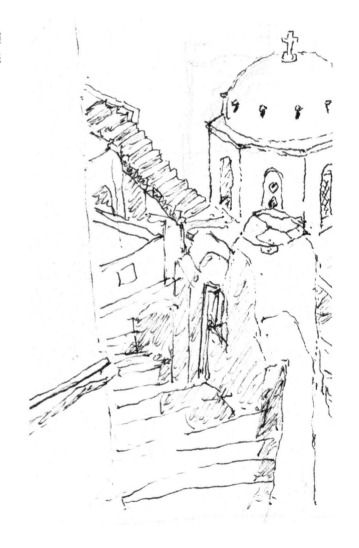

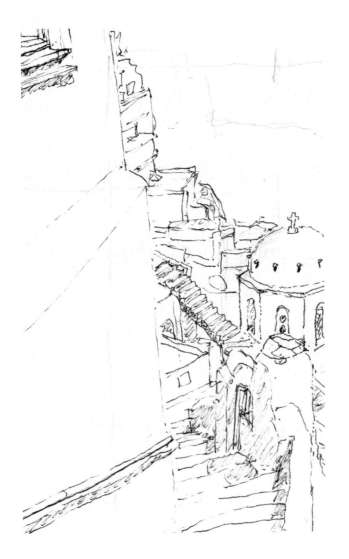

17 後方的建築物，由於在遠處，可沿著牆面，以任意的線條和方塊填上。

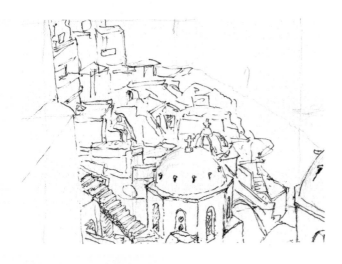

18 先畫出中間最小的教堂屋頂，再將後面所有建築物以任意的線條和方塊填滿。

19 畫上山坡的稜線，隨意加上一些深色線條。

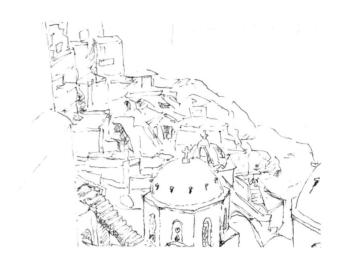

20 將遠處的島和山畫上。

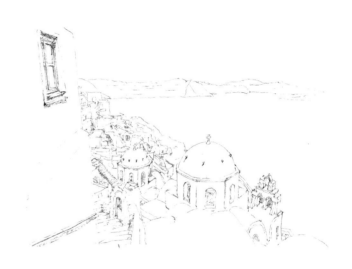

21 最後補上教堂和鐘塔的陰影，線稿暫時告一段落。

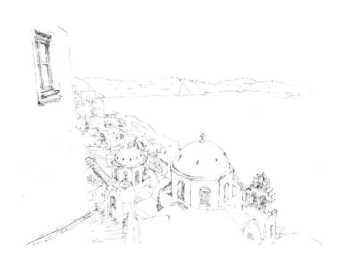

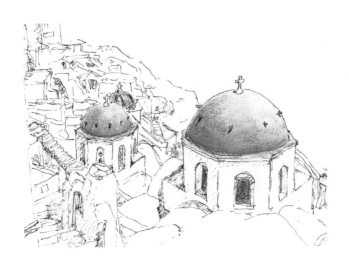

22 由於畫面中有很多藍色，所以必須分配不同區域給不同的藍色，各區域所使用的藍色並非絕對，這裡使用淺藍色 (0900) 來畫建築物藍色的部分。屋頂著色重點在於左下方深，右上方淺。窗子的藍色可以塗重一點。

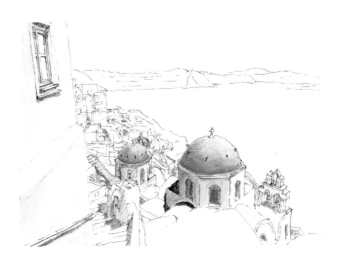

23 牆面雖然看起來有點發黃且偏灰色，但是我還是選擇了一個比較暗的藍色來處理，整個畫面才不會看起來太髒。選用深靛藍 (1100) 來畫牆面和陰影，牆面都只要塗一點點，以大量的水暈開，然後再去加強較陰暗的部分，教堂的每個面深淺要有所不同，左邊比較暗，最右邊留白。水管的影子和牆壁、樓梯、建築的影子都要用較重的筆觸來塗色。

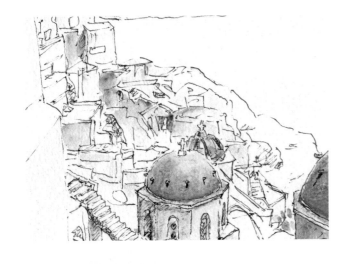

24 遠方的建築，也是用很淡的深靛藍帶過，可以一個區塊一個區塊地塗，也可以加深局部，尤其是建築夾角的部分。

25 將前面主要建築以淺土黃 (1720) 上色，由於陰影已經做好所以不需要塗太重，以色鉛筆輕輕塗抹，用稍多的水分帶開即可，因土黃色太重也會導致畫面不乾淨。

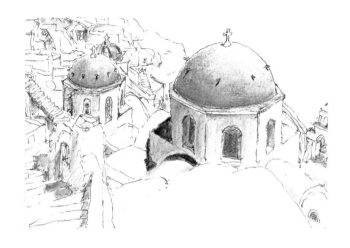

26 後方的建築物也隨意輕塗上一些淺土黃，之後加水帶開；前方牆面的部分，也可帶一點極微量的土黃色；石頭和土的區域，直接塗上淺土黃，以輕點的方式上水。少許看起來比較鮮豔的黃色建築，可以用金黃色 (0240) 處理。

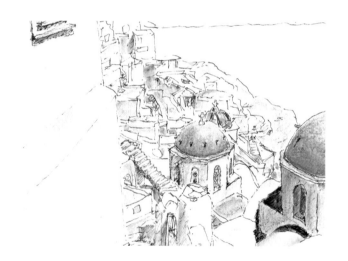

27 後方區域的植物，有些雖然比較偏墨綠色 (1600)，但是也可以加點草綠色 (1530) 讓它感覺比較明亮。

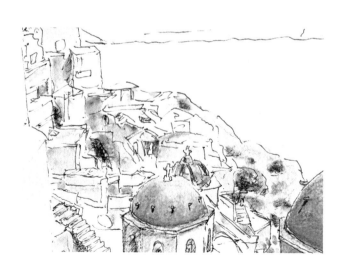

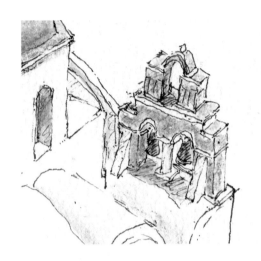

28 鐘塔的顏色以磚紅 (1800) 為主，但為了讓它看起來比較亮一點，可以考慮重疊一些亮橘色 (0300)，增加它的飽和度。鐘的顏色較暗，可用較重的咖啡色 (1900) 或是深土黃 (1740) 處理。

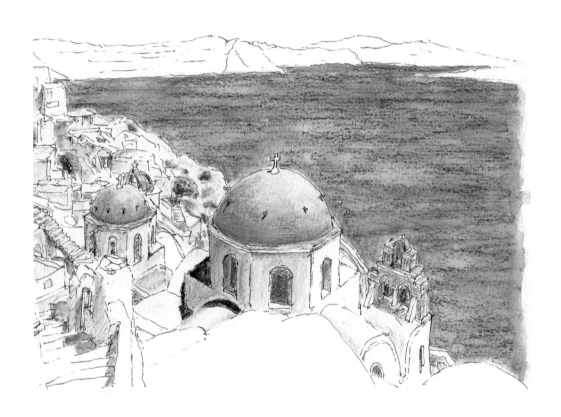

29 海的顏色使用海藍色 (1200)，一定要用橫向的筆觸來畫。加水的時候除了靠近建築物或是山丘的細節外，都要以橫向的方式上水，使用平筆水筆會比較容易。也不要漏掉鐘樓縫隙的海洋喔。

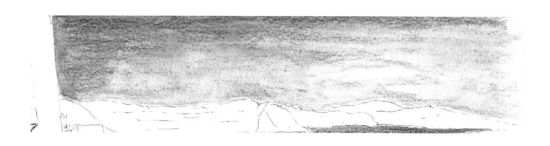

30 天空使用亮藍色 (1000) 處理，左上方比較重，右下方會比較淡，一樣以橫向筆觸塗抹，隨意留白當成雲朵，加水時一樣以橫向的筆法上水。

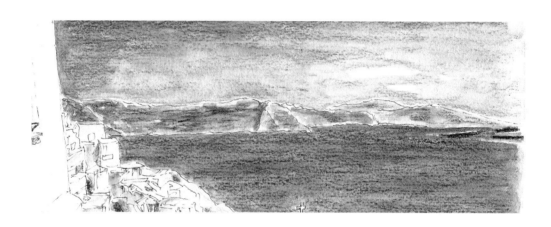

31 遠處山與島的地方以鐵藍色 (0840) 為主，較深色處可以重疊一些炭灰色 (2100)，可在局部加一些深土黃點綴，比較近的山或島會深色些，遠處的則會較淡。海洋的顏色很深，如有需要，等乾後再上一次色鉛筆後加水。

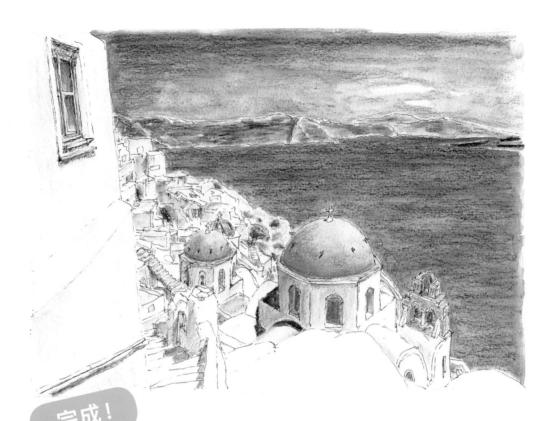

完成！

32 左邊牆面上的窗框，可以用淡淡的淺藍色處理，窗戶玻璃可以用炭灰色和淡淡的亮藍色來畫，窗戶深色可以用較重的炭灰色。完成！

初雪

Fresh snow

複雜度：★★　技巧：★★★★☆

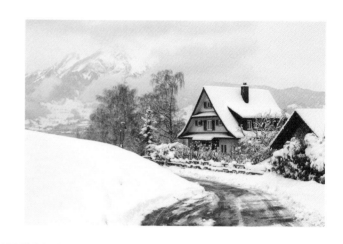

學習重點 & 技巧：
雪景和雲霧的處理

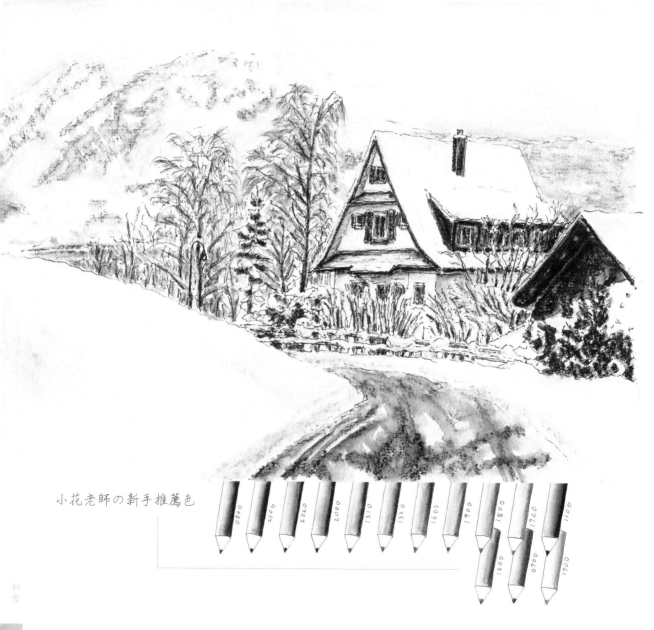

小花老師の新手推薦色

0840　0700　2020　2000　1310　1320　1600　1900　1800　1220　1100　1200　0700　1200

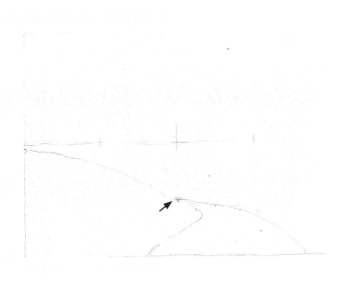

1 先用鉛筆把左邊的雪堆和道路畫出來，雪堆約從 1/2 高往畫面中間的 1/4 高處（箭頭），然後再折返回來。道路的右側從箭頭處畫一個圓弧。

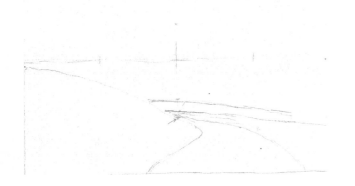

2 接著畫上右邊雪堆高度和欄杆高度。

3 把兩個屋頂形狀概略畫出。左邊的屋頂比較高且視覺上比較尖，屋脊也會微微往右下傾斜，右邊房子屋脊比較平。

4 概略畫出樹叢的位置，接
著使用代針筆。

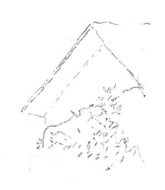

5 用代針筆畫出右邊房子的
屋頂，輕輕畫出屋簷寬度。畫
出下方雪堆，以及細長形狀的
竹葉，竹葉的位置可以任意分
布。

6 將道路右邊雪堆高度畫
出，並將最右邊雪堆的深色處
以代針筆畫出，可帶一些細長
葉片的形狀。

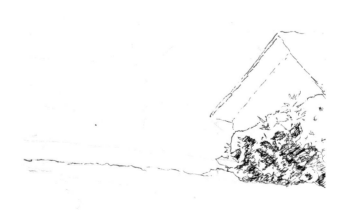

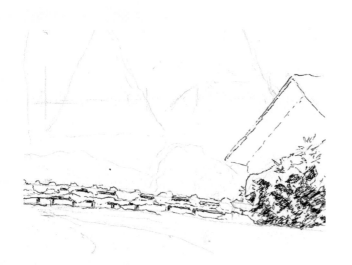

7 把路旁欄杆畫出，欄杆露出的地方以代針筆畫深，雪的部分輕輕框出來就好。

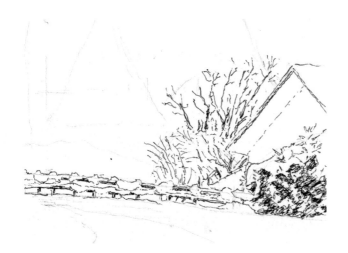

8 把這兩部分的樹枝畫上，上半部樹枝看起來較粗，下半部較細，樹梢的末端都會比較細。

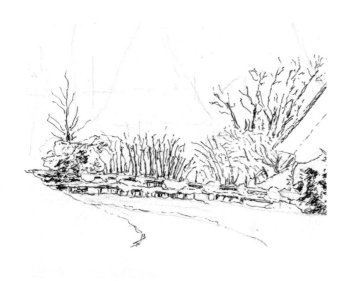

9 接著畫左邊的樹枝，中間的部分較垂直，分支細；左邊有樹叢，積雪較多。畫出較深的地方，並畫出雪堆後方的樹枝。

10 把房子正面輪廓畫出來，深色屋簷部分以較多的線條畫過，上面兩層的高度差不多高，屋簷微微往右上傾斜。

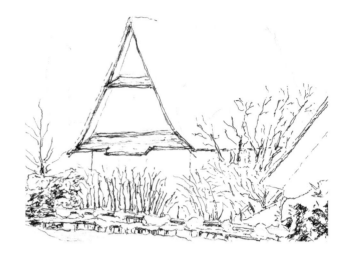

11 把正面的窗子畫出，窗子裡面可以稍微塗深。

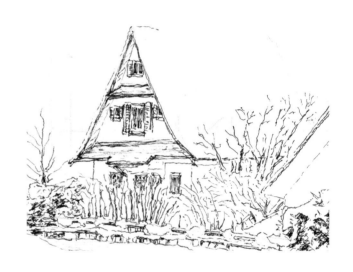

12 將側面畫出，煙囪的位置約在中間偏後，二樓的位置和正面二樓位置差不多，會略低一點點。積雪以外的地方都稍微塗深。

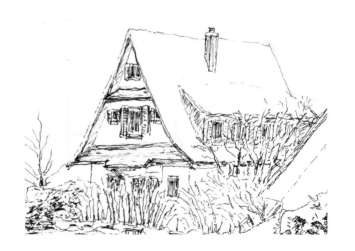

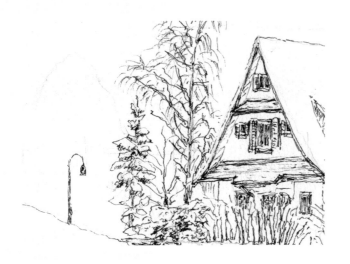

13 先把左邊積雪上的路燈畫出，接著畫房子左邊的樹。樹要高於房子，樹幹在整個畫面裡最粗，分支請自行發揮，針葉會有弧度的下垂，請用極輕的線條多畫些。旁邊較矮有積雪的樹請先將積雪一圈一圈地畫出，之後在圈出來的積雪下方，以短線加深當成樹葉。

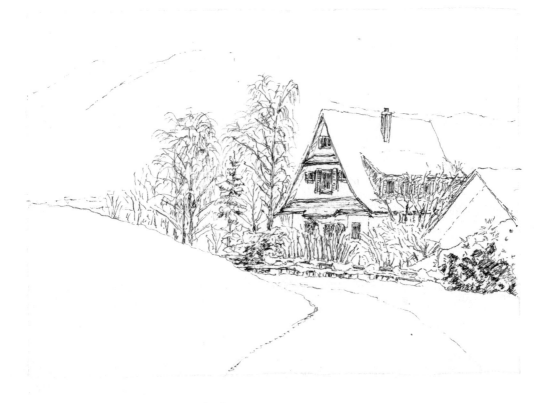

14 把剩下的樹畫好，樹枝可以畫密一點，樹葉可以更密，但要很輕。背景處，山的稜線輕輕帶過就好，不要太清楚。

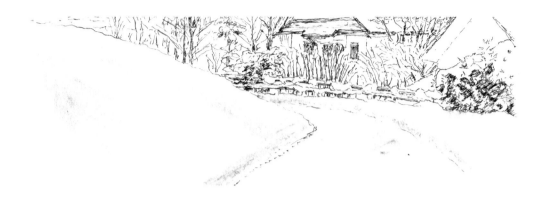

15 在下方的雪地上塗上微量的鐵藍色 (0840)，然後用大量的水稀釋帶開做出深淺，左邊雪堆會有一些左上往右下的紋路。

16 接著在路面上塗上炭灰色 (2100)，越靠下面越重，越遠處越輕。

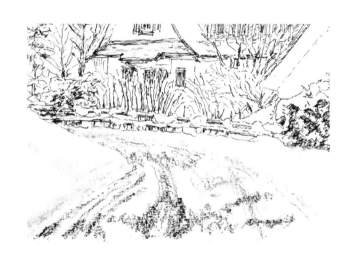

17 加水溶開顏色，部分地方用拍的，部分可以稍微順著道路走向刷過。

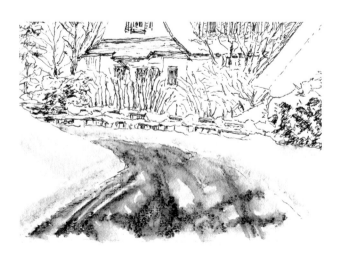

初雪

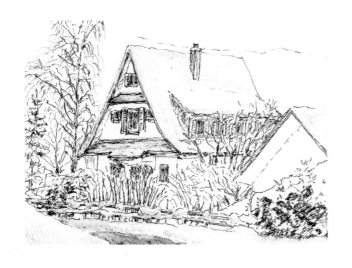

18 以鐵藍色幫屋頂著色，輕輕地塗上即可，顏色要很淡。側面突出的屋頂只塗屋簷邊緣就好，有陰影的地方可以稍微重一點。欄杆上的積雪顏色只塗每一區塊積雪的下方就好，顏色一樣不能下太重。

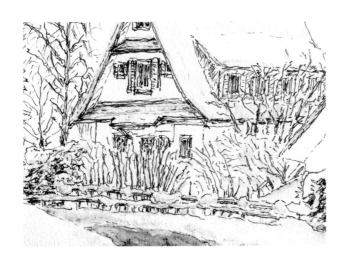

19 接著幫建築物上的積雪上色，如果怕顏色下得太重，可以將色鉛筆先塗到試色的紙張上，然後用水筆帶開，取所需要的深淺來著色，這樣比較不會太重。積雪的部分要注意，在深色部分的上緣著色，其他可以留白或是輕點就好，樹枝的地方，顏色可以順著樹枝畫就好。

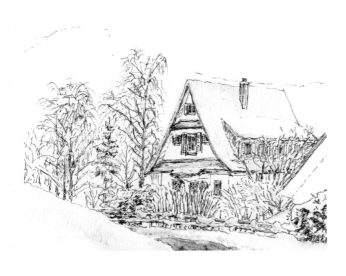

20 把剩下的樹枝上都帶一點點鐵藍色，粗的樹枝可以順著樹枝畫，很細的樹枝就輕點。若顏色不小心上太重，迅速以衛生紙吸掉就好。

21 以墨灰色（2020）幫屋簷下加上陰影，加強這座房子的立體感，即使是深咖啡的地方也先上一點陰影。

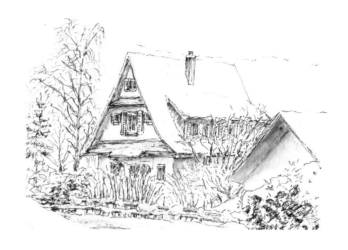

22 將屋簷、煙囪以及右邊的小房子塗上深咖啡（2000），之後加水。每個區塊要個別上水，每個面中間可以留細細的縫隙。窗子的門以鐵綠色（1310）塗上，加水點上即可。樹的縫隙處，要用點的，留下被樹枝上的雪遮住的感覺。

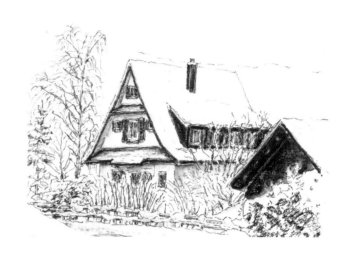

23 窗內的部分以墨灰色塗上，點水帶開即可。

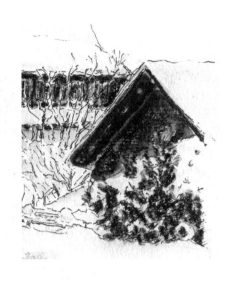

24 右下角的竹葉以深綠色 (1320) 用小短線的方式著色,在局部的地方加上一些墨綠色 (1600),較上方的尖端加上一些磚紅色 (1800) 製造出枯黃的感覺,之後加水點開。

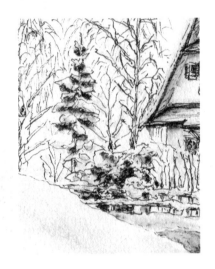

25 這兩棵樹,一樣以深綠色用小短線的方式著色,但可以在局部重疊一點咖啡色 (1900),之後加水。若覺得顏色不夠深,可以用代針筆補深。

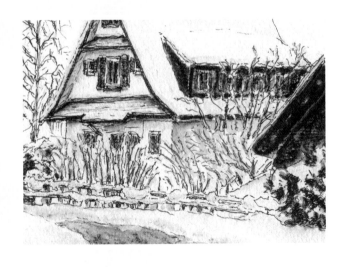

26 以咖啡色畫房子前方的樹枝,不需要連續的線條,中間可以有幾處斷開,之後加水也是用點的。

27 在原本咖啡色的地方
疊上一些深咖啡，讓樹枝更有
立體感。一旁的木頭圍欄可以
點綴一點淺土黃 (1720)。

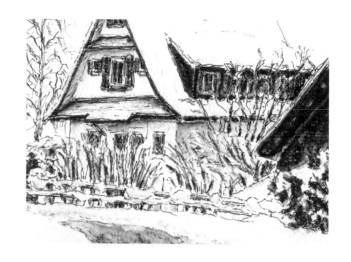

28 將房子後面的山，塗
上深靛藍 (1100) 以水筆輕點，
左邊的位置可以加較多的水
使其逐漸變淡。

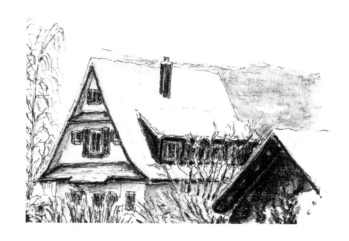

29 以微量的芥末黃
(1700) 和桃紅色 (0700) 塗抹
在山上的天空中。要非常的微
量。

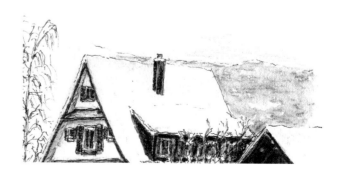

30 之後加大量的水往上方帶開，若想要偏紅一點，可以再補一點桃紅色。

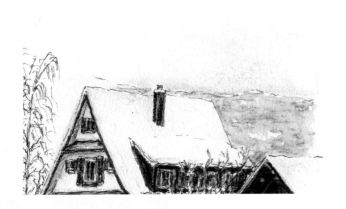

31 將後方山脈深色處，以深靛藍塗抹。

32 以水筆帶開，部分邊緣可以用較多的水使其逐漸變淺，呈現出雲霧的感覺。

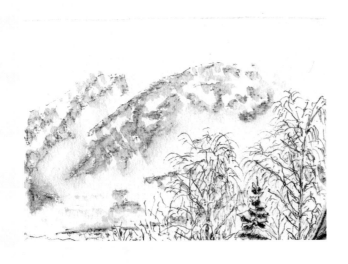

33 下方為水面,除了深
靛藍外,加上一點點海藍色
(1200) 讓它有不一樣顏色的
感覺。加水充分暈開,減少筆
觸,樹後面也要補一些。

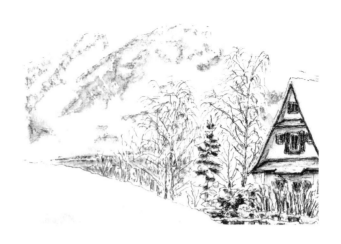

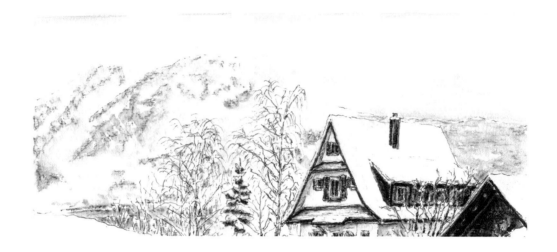

34 以淡淡的墨灰色,做出雲霧的感覺,要非常的淡。
雲霧邊緣不可太銳利,一樣要用較多的水帶開做出逐漸變
淺的感覺。

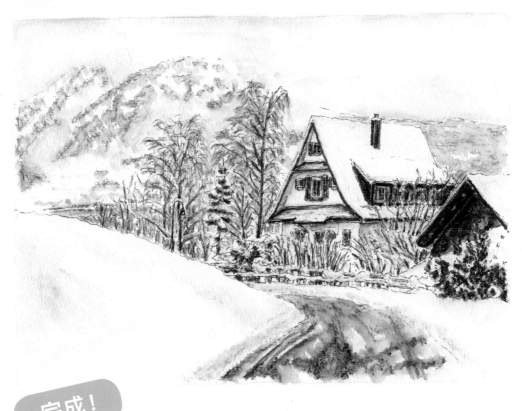

完成！

35 以深咖啡畫出剩下的樹、樹枝及針葉，畫樹幹時要重，畫針葉時要輕快，之後加水帶過。右邊的樹可以補上一點點深綠色。

36 最後以代針筆補一下路燈，讓它更清楚。左山頭上的天空也帶上一點點芥末黃和桃紅色就完成了。

韓國景福宮

Gyeongbukgung and maple tree

複雜度：★★★　技巧：★★★★☆

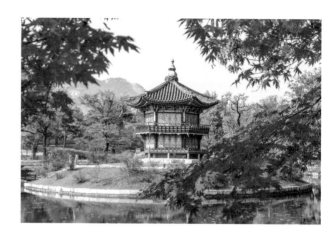

學習重點＆技巧：
楓葉和東方建築的處理

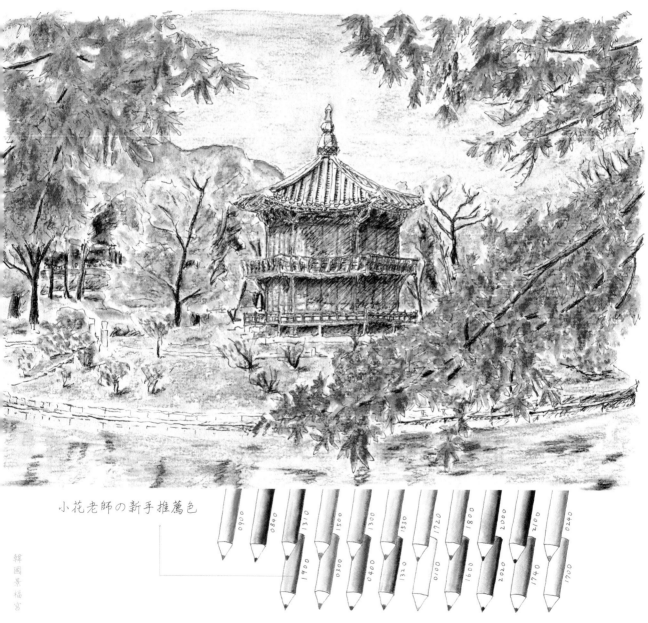

小花老師の新手推薦色

1 先在畫面中間畫一個正方形，高度約紙張的 1/3，代表建築的概略位置，然後在底下畫一條微微弧線，代表水面，接著畫出楓葉的三個大略區塊。

2 以鉛筆將亭子（香遠亭）的樓層分隔出來。

3 先畫下方的楓葉，比較大片的稍微清楚畫出。

4 接著連結到右邊，大的葉片一樣要比較清楚，小葉片則以鋸齒狀帶過，也將樹枝一起畫出。

5 畫出右上角的楓葉。這區比較多獨立清楚的葉子，葉子也相對比下方大一些，其他部分的葉子一叢一叢的感覺也比較明顯，要特別做出這種感覺。

6 再將左上角的楓葉畫上。這區的楓葉又會比右邊略大些，但相對比較模糊，所以除了邊緣的大葉片外，其他地方可以用鋸齒狀的線條帶過。

7 建築物先從第一層的木造
地板和圍欄開始畫起,圍欄最
外側會比正方形略寬一點,圍
欄的轉角會比亭子的轉角略
外面些,之後稍微畫出亭子的
轉角。

8 把第二層畫出,不論是樓
面或是欄杆都有一點點圓弧,
左右兩邊的欄杆微微向下傾
斜,一樓的屋簷用小抖線畫出
就好。

9 將上層的屋簷畫出,彎曲
弧度明顯,屋簷角的位置都會
比下層欄杆的轉角更外側。之
後把亭子牆面的轉角接上。

10 先處理正面屋瓦,直線
條等距,兩側會略窄。兩兩線
條的下端為圓形,間隔處可以
用小弧線代表屋瓦,但是弧線
要靠左側(陰影),屋瓦的最
下方是半圓形。

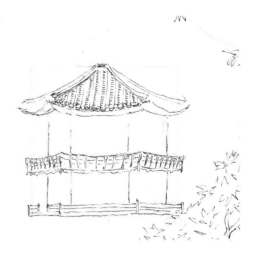

11 再畫上左邊和右邊的屋
瓦,左邊線條較密,右邊較寬,
要注意屋瓦傾斜方向和角度。

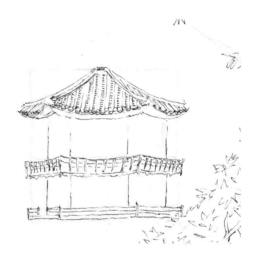

12 屋簷底以線條帶過,也
將樓板和屋簷的支撐一同概
略畫出,接著將亭子的咖啡色
柱子寬度畫出。

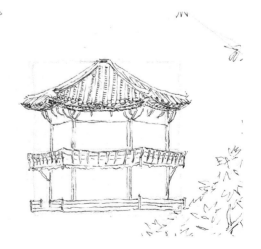

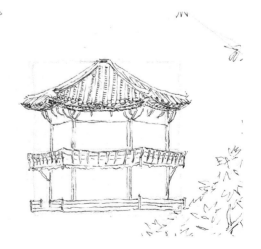

韓國景福宮

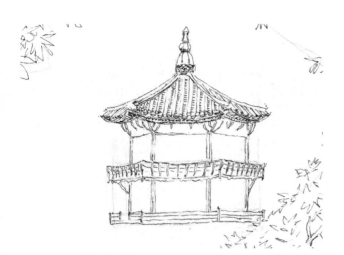

13 將亭子的尖頂由下往上畫出。最下面是魚鱗狀，要特別畫出來，畫得比實際高度高並沒有關係。

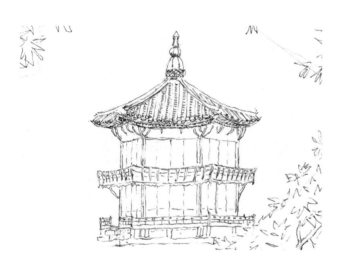

14 把亭子的底座畫出來，左邊有個兩階石梯要畫，但不用很清楚，也把亭子窗板的間隔輕輕畫出。

15 把水邊的石塊，以及遮住亭子的植物也一同畫出，樹枝明顯的可以特別加強。

16 將前方植物都概略畫出，位置不需要精準，輪廓也不用清楚，順便將白色走道位置畫出。

17 將亭子兩旁的樹標示進來，明顯的樹枝一定要畫出，樹的位置大約對就好，樹枝的走向不需要完全相同，神似就行了。

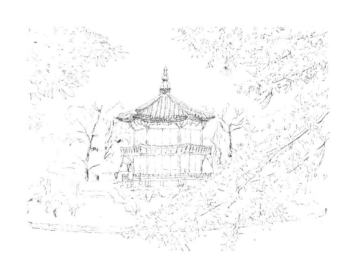

18 把背景的樹、牆及遠山用簡單的線條代替即可。

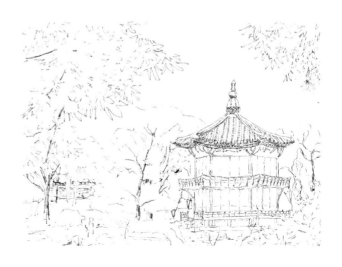

韓國景福宮

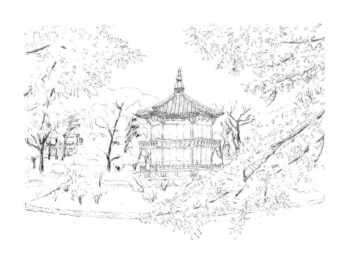

19 把樹、樹枝和樹幹的陰影畫出，樹幹下方和右邊會比較深。

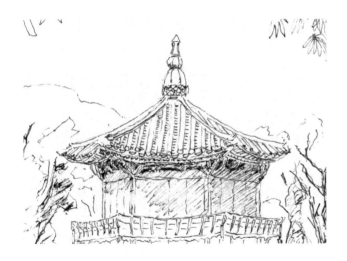

20 把上層屋簷下最深色的地方塗黑，上層窗板上的陰影用斜排線處理，左面只有上半部，中間左下角不用陰影，右邊陰影比較深。

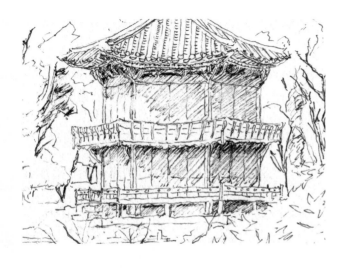

21 把下樓層的陰影用斜排線處理，越靠近屋簷下，越深色，右面也會比較深，樓層下的基座陰影也相同。

22 最後將欄杆的右方和下方加深陰影，屋頂上屋脊的右側加上陰影，突出的屋瓦右側加陰影，屋頂尖柱的右方也略深，這樣整體的線稿就完成了。

23 天空這次以淺藍色 (0900) 來處理，不用下很重，但是記得樹葉縫隙也要填上藍色，部分樹枝或是葉子旁要稍微銳利一點點。之後以水筆加水，刷開。

24 遠山以鐵藍色 (0840) 為主，上半部略深，亦可加上微量的鐵綠色 (1310)，下半部略淺一點，可以用水筆拍點的方式做出不均勻的感覺。

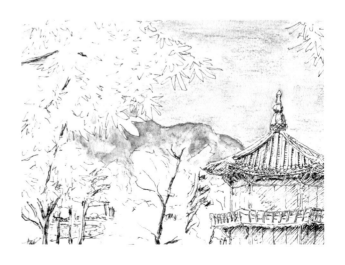

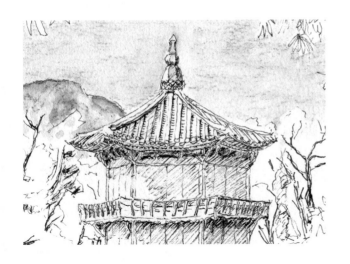

25 以下都用原野綠 (1500) 著色，尖頂右邊深、中間淺，左邊可以帶一點點顏色或不著色都可以。若想要有點不一樣的感覺可以帶一點點湖水綠 (1300)，讓它偏藍一點，屋簷下和直欄杆也用原野綠帶過上水即可。

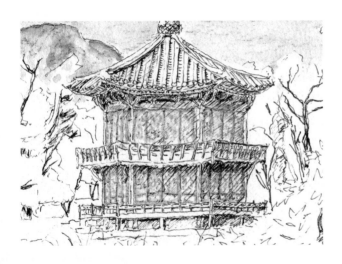

26 窗框的部分一樣用原野綠框出來，窗框的格子可以用點的處理，較亮的部分可以帶一點點草綠色 (1530)。

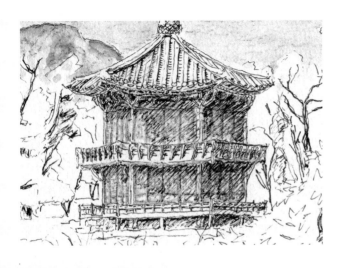

27 可以使用代針筆補一下不夠深的地方，讓亭子看起來較有立體感。接著以原野綠去補尚未塗到的綠色部分，較亮的地方可以帶一點點淺土黃 (1720)。

28 以磚紅色 (1800) 處理柱子和圍欄，左面要輕，右面深，可以加一點深咖啡 (2000)，加水時都輕刷或輕點就好。

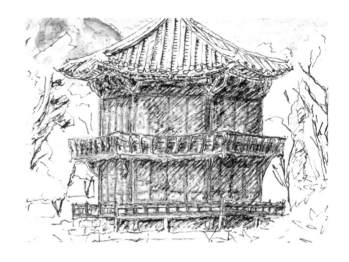

29 屋頂可以用炭灰色 (2100) 輕塗，中間面的凹層可以多塗些，靠左深、靠右淺，用刷的方式加水。屋簷下方若有留白縫隙，可以金黃色 (0240) 加水點過。

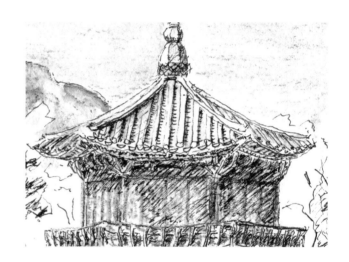

30 底座深色處以芥末黃 (1700) 為主，淺色處用一點點淺土黃即可。

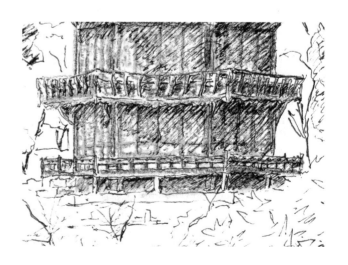

31 石頭的地方大多以淺土黃、深土黃 (1740)，用較多的水稀釋到很淡來處理，深色的地方可以加一點墨灰色 (2020) 來加深。土的地面可以用芥末黃來上色。

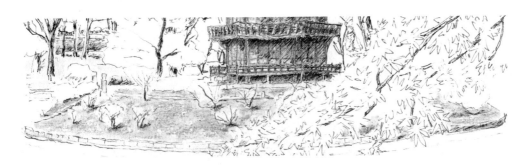

32 把建築物影子的部分用墨灰色加強一次，遠方的陰影可以用代針筆或墨灰色加強。將綠色的草地以草綠色為主塗抹，深色地方可以較用力塗，亦可加上一點點原野綠；較淺色的區域疊上一點點淺土黃，深的地方。以輕拍的方式加水。

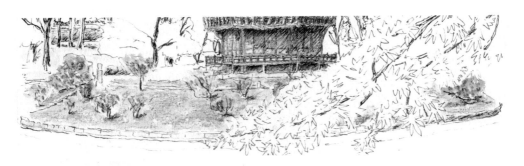

33 將前方較矮小的植物，以墨綠色 (1600)、草綠色、淺土黃、深土黃、磚紅色、金黃色等任意點上，之後也是用水筆輕點上水。

34 這區的的樹比較偏金黃色，所以以金黃色重疊磚紅色之後，用水筆輕拍上水，上水時要刻意避開較明顯的樹枝或樹幹。下方乾枯草叢可用淺土黃或深土黃補色，為了做出遠近，遠處陰影可以帶一點點墨灰色。

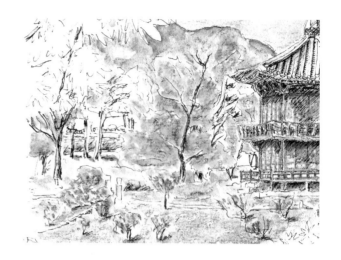

35 右側這邊的樹會比較偏金黃，所以磚紅色會較少一點點，有些末端甚至可以加上檸檬黃 (0100)，上水的方式同上一步驟。

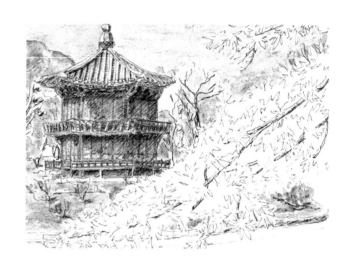

36 將遠處的綠色樹木著色，以草綠色為主，深色地方可以加上較重的深綠色 (1320)，甚至也可以加一點墨綠色，上水的方式同前一步驟。

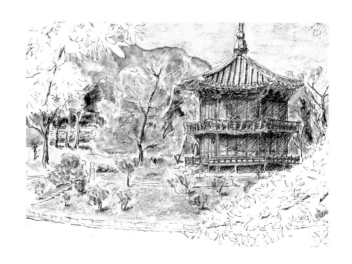

韓國景福宮

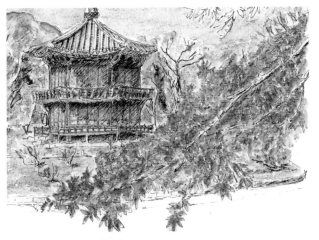

37 先處理右下角的楓葉，可以先用亮紅色 (0400) 和亮橘色 (0300) 塗抹，要有輕重，深淺不能塗得太一致。用磚紅色和咖啡色 (1900) 去加強深淺，這樣楓葉才不會看起來太平面，可以在樹枝或是葉子旁刻意加深，呈現立體感。少許縫隙以金黃色著色，上水方式用撇的，會比較有楓葉的感覺。

38 右上角的楓葉，亮的顏色比較多，以前步驟四種顏色為主，只是磚紅色和咖啡色會少很多。

39 左上角的楓葉顏色比較暗且模糊，所以磚紅色可以較多，上水的方式以輕拍為主。

40 樹枝或樹幹的深色部分全以深咖啡色塗抹,淺色的部分如果較暗,可以塗上深土黃,較亮部分可以塗上淺土黃,之後上水。

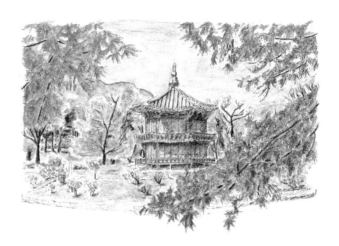

41 水面部分,先上一層薄薄的淺土黃和深土黃,用大量的水暈染開,等它乾。

42 在水面上畫出對應的倒影顏色,輪廓不需太清楚,色鉛筆筆觸全以橫向為主。草地倒影以草綠色和和深綠色為主,樹的倒影會以芥末黃和深土黃為主,深色地方以深咖啡為主。

43 把水面旁石頭倒影用代針筆加強，使其較為明顯。

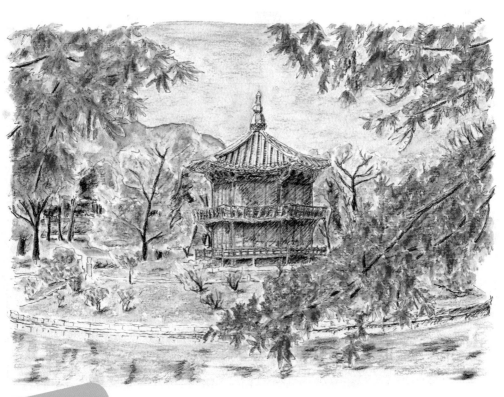

完成！

44 最後可用亮紅色再加深楓葉，就完成了。

俄羅斯
聖瓦西里大教堂
St. Basil`s Cathedral

複雜度：★★★★　技巧：★★★

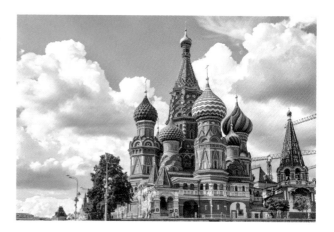

學習重點 & 技巧：

有複雜裝飾的成群建築處理

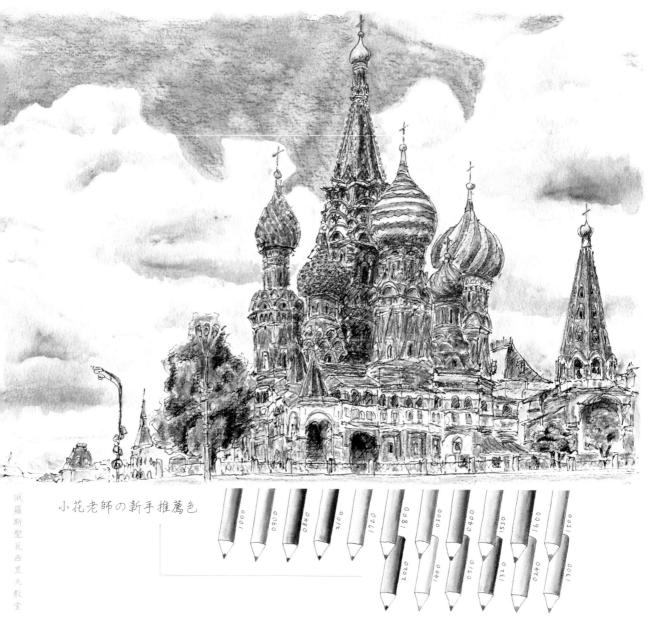

小花老師の新手推薦色

俄羅斯聖瓦西里大教堂

1 以鉛筆將禮堂圓頂位置先概略畫出，範圍約在中間偏右，要記得留最右邊鐘塔的位置，每個屋頂的相對位置和高度要概略畫出。

2 接著概略畫出鐘塔的位置，下方約 1/4 處畫一條橫線代表以下是教堂開始相連的地方，接著把大樹和路燈的位置概略畫出。

3 頂端的十字架因為角度的關係，橫向的都很斜，由左下往右上。畫圓形頂的時候，可以先畫一個圓形當輔助會比較好畫。

4 圓頂下方到斜頂之間的直線約為星狀屋簷的 1/3，斜頂約可看到四個面，要畫出，星狀屋簷注意突出和凹進去的點的相對位置和高度。

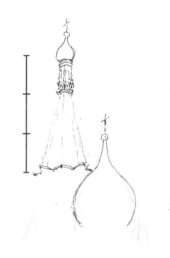

5 將塔上的圓拱裝飾概略畫出就好，接近下方時，先把下方圓頂畫出來。

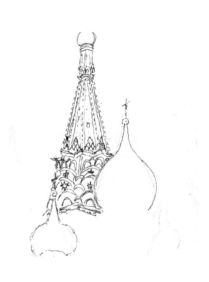

6 將畫面中第二高的塔身畫出，一樣概略畫出圓頂和塔身的裝飾就好。塔身可以看到四個面，要注意每個面的大小和上緣的傾斜程度，基本上都會符合向上突出的圓弧狀。

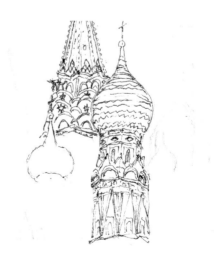

聖瓦西里大教堂

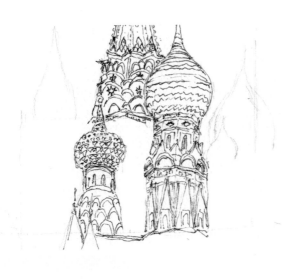

7 先將下面兩個尖頂的外輪廓畫出,再把左方矮圓頂裝飾以倒三角形概略畫出,塔身的裝飾也要概略畫上。

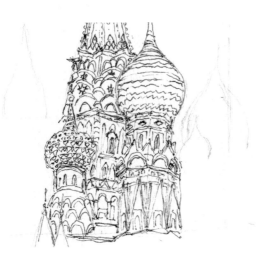

8 將中間的門窗裝飾補完。

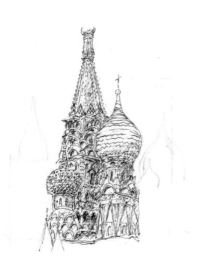

9 然後將三座塔的陰影用斜排線處理,圓頂的下方和右方較暗,塔的右側較暗,塔上面的圓拱內側左側較暗,中間塔越下方也越暗。

10 將左方及右方兩個圓頂
塔概略畫出。

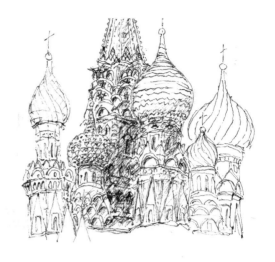

11 把塔下方的屋簷畫出,
並將右邊和左邊的塔的陰影
深淺畫出來。

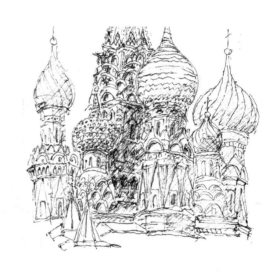

12 把圓拱窗樓層畫出,窗
內要加深。

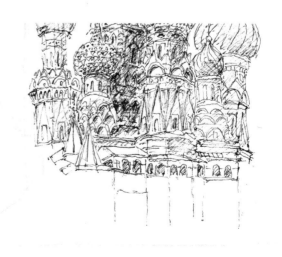

俄羅斯聖瓦西里大教堂

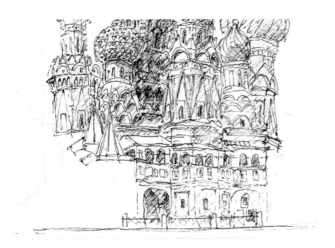

13 把下層樓畫出，圓拱門內要加深。接著將平台水平線畫出，並畫出欄杆的柱子，欄杆也先用簡單的交叉線帶過。

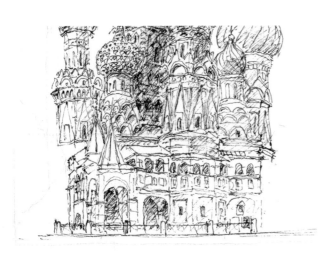

14 將小尖頂下的拱門畫出，注意其為特殊造型，概略畫出即可，左面因為視線範圍較小，概略用線條帶過就可以但要注意樓層高度相對位置。

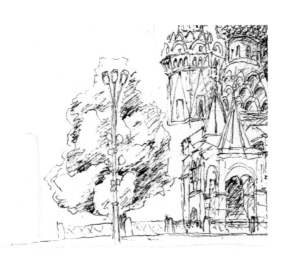

15 先將路燈畫出，主要畫出三個分岔的燈，探照燈的部分反而不需要太仔細，接著將後面的樹畫出，以斜排線處理它們的明暗，讓樹葉呈現一叢一叢的感覺，再把底下平台的紅線和欄杆畫出來。

16 把樹和教堂之間的建築補上，以概略線條帶過即可。

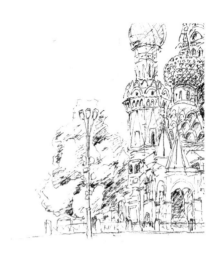

17 將畫面左下角的建築物、路燈大概畫出來，要注意建築物、路燈和樹之間的高度比例。

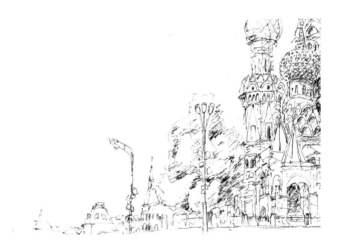

18 畫出右邊的鐘塔，一樣有小圓頂，塔身上面的裝飾也要概略畫出，拱門裡面可以畫出鐘的簡影，拱門內上方會有較深的陰影。由於透視和塔高的關係，建築物不見得要畫到很直，塔都可以往畫面中間集中沒關係。

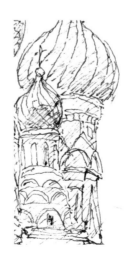
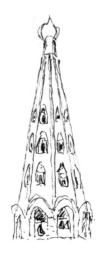

19 將鐘塔和教堂之間的後方建築畫出，後方的起重機可以完全忽略不畫，再把前方兩棵樹畫出，之後補上欄杆。

20 把鐘塔下方和教堂與鐘塔間的建築畫出，概略就好。

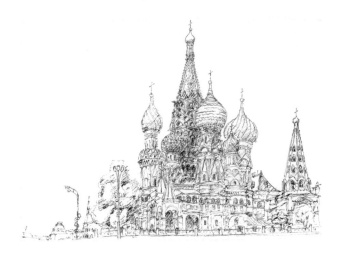

21 將一些小細節及陰影補上，線稿就完成了。

22 以亮藍色 (1000) 於天空最藍的地方先著色。

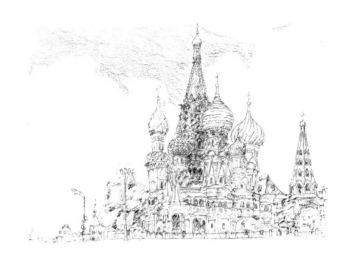

23 加水的時候先從小地方開始，面積大時水要多，雲層很薄的地方就以顏色帶過就好。

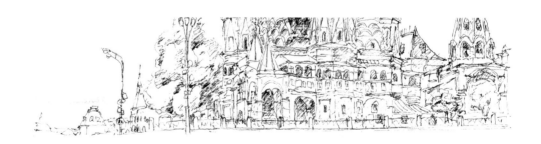

24 下方的天空可以帶一點點淺藍色 (0900)。

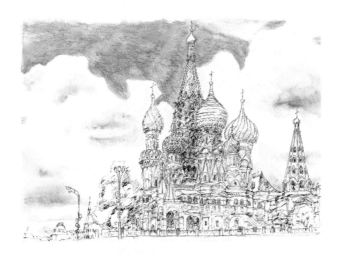

25 雲的部分先以鐵藍色 (0840) 塗過一次，深色處塗得較重一些，淺色處以較多的水帶顏色點過就好。

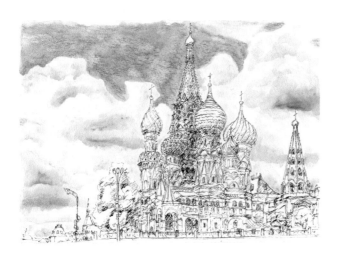

26 在深色處補一些炭灰色 (2100)，淺色處補一些淺土黃 (1720) 讓雲朵的顏色更為豐富一點。

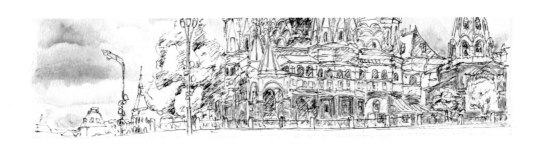

27 先將最底層用磚紅色 (1800) 塗上，概略就好，不用精準。接著以水筆快速刷點過，若覺得顏色要紅一點點，可加上一點亮橘色 (0300) 或是亮紅色 (0400)。

28 將教堂所有的磚紅色都塗完，要注意有些許留白就行了，建築物有前後重疊的邊緣可以加強後面建築的顏色。上水的時候，暗的地方要塗滿一點。

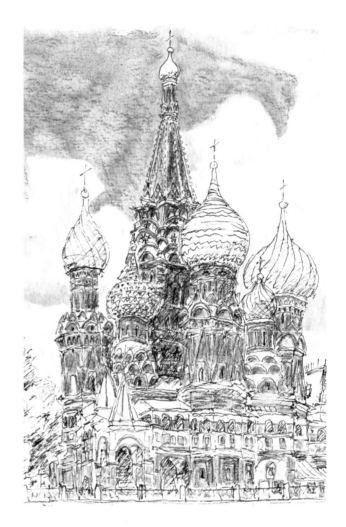

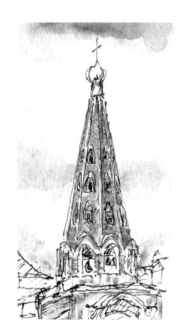

29 將鐘塔上對應的地方塗上磚紅色。斜頂上以草綠色 (1530) 為主，再疊上一層墨綠色 (1600)，之後加水溶合。

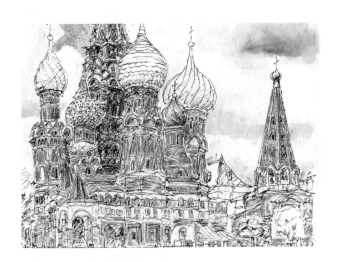

30 用一樣的方法，以草綠色疊上墨綠色畫左下的尖頂，其他部分就單用草綠色來處理，盡量有輕重分別。

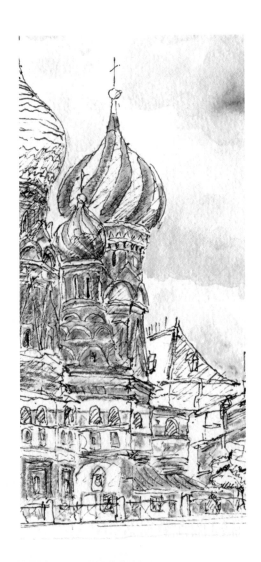

31 以原野綠 (1500) 處理這個塔所有的綠色，可疊上一點墨綠色讓它不要那麼鮮豔。

32 以原野綠處理左邊兩個圓頂的綠色以及最高塔的所有綠色，若覺得過於鮮豔可以補一點墨綠色上去。

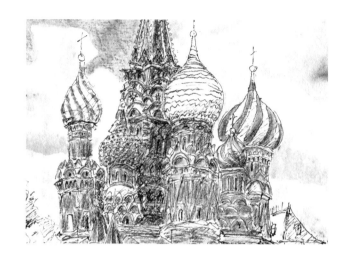

33 將教堂和鐘塔剩下的綠色部分都以湖水綠 (1300) 著色，若覺得太鮮豔可以加上一點點草綠色。

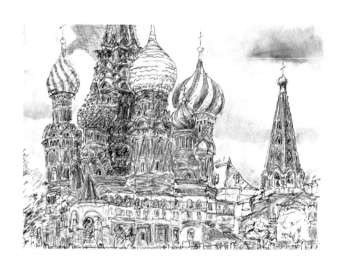

34 將兩個塔頂補上磚紅色，可加些亮橘色讓它亮一點。

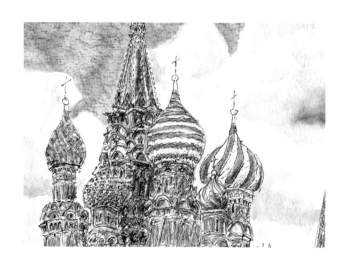

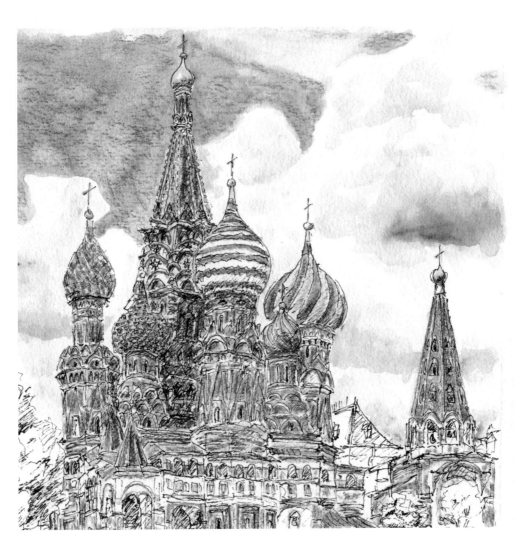

35 將所有金色的地方都用金黃色 (0240) 處理。

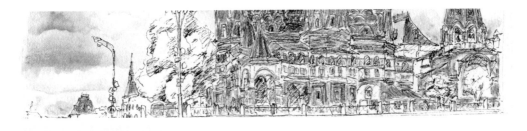

36 背景的綠屋頂都以深綠色 (1320) 來處理，但是不可以塗太重，淡淡的就好。

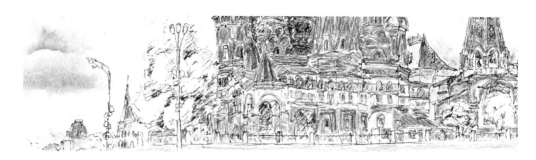

37 最底下的平台和背景的建築都補上淺土黃。

38 兩個路燈都用炭灰色處理，右邊輕，左邊可略重，交通標誌可用櫻桃紅 (0510) 畫圈加水即可。

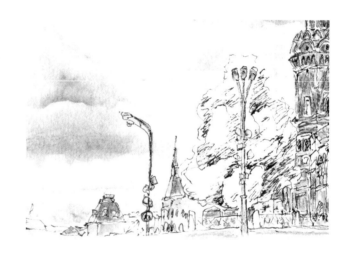

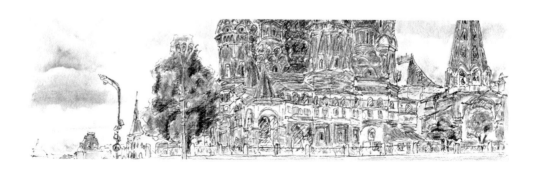

39 將樹的深淺畫出，以草綠色為主。深色以深綠色為主，疊上一些磚紅色；淺色疊上一點點黃綠色 (1400)，還可以加上一點點金黃色。

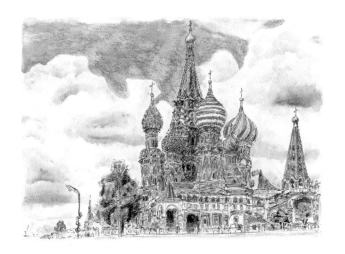

40 把所有拱門窗內都以墨灰色 (2020) 加強，最下面兩個門分別補上淺土黃和原野綠，下面的柱子也帶一點點淺土黃。

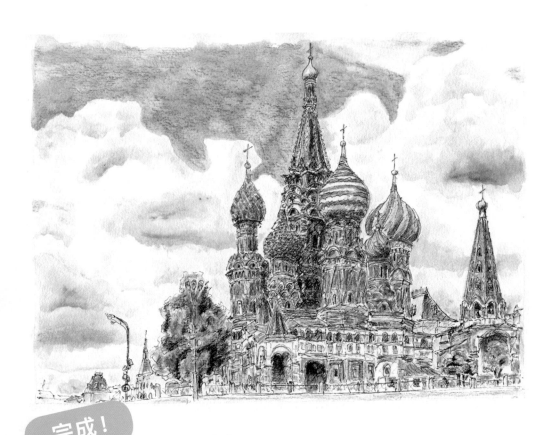

完成！

41 最後將整體深色不夠深的地方再以墨灰色加強一次就完成了。

Landscapes in Colored Pencil

讓水性色鉛筆帶你去旅行！

水性色鉛筆
旅行風景彩繪課

二版1刷　2020 年 3 月17日　定價 NＴ＄499

作者 / 凜小花

編輯 / 滕家瑤、周子瑄

封面設計 / 王舒玗

美術設計 / 唐璽

總編輯 / 賴巧凌

發行人 / 林建仲

編輯企劃 / 朵琳出版整合行銷

出版發行 / 八方出版股份有限公司

地址 / 台北市中山區長安東路二段171號3樓3室

電話 / (02) 2777-3682

傳真 / (02) 2777-3672

總經銷 / 聯合發行股份有限公司

地址 / 新北市新店區寶橋路235巷6弄6號2樓

電話 / (02) 2917-8022

傳真 / (02) 2915-6275

劃撥帳戶 / 八方出版股份有限公司

劃撥帳號 / 19809050

水性色鉛筆 : 旅行風景彩繪課 / 凜小花作. --
二版. -- 臺北市 : 八方出版, 2020.03
面 ； 公分
ISBN 978-986-381-215-9(平裝)

1.鉛筆畫 2.繪畫技法

948.2　　　109002513